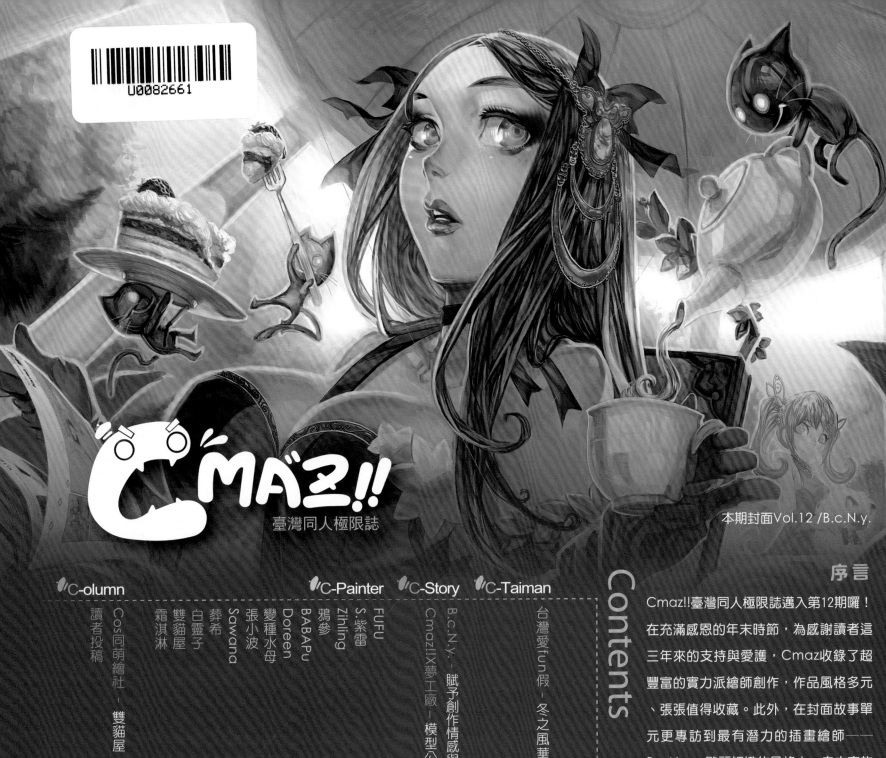

# CMAZ!!
臺灣同人極限誌

本期封面Vol.12 /B.c.N.y.

## Contents

### 序言

Cmaz!!臺灣同人極限誌邁入第12期囉！
在充滿感恩的年末時節，為感謝讀者這
三年來的支持與愛護，Cmaz收錄了超
豐富的實力派繪師創作，作品風格多元
、張張值得收藏。此外，在封面故事單
元更專訪到最有潛力的插畫繪師——
B.c.N.y.，艷麗細緻的風格中，自由奔放
的創作靈魂即將展現。Cmaz為提供讀
者們多樣的發表平台，此期再開讀者投
稿專欄，更多的插畫新秀將帶給大家全
新的視覺體驗！超特盛的精彩內容，這
期也不要錯過囉！

# 冬風華

臺灣愛Fun假

隨著四季的轉變，不知不覺間又來到了年末囉！每到此時Cmaz總是充滿喜悅與感激，很開心今年也能和大家分享每一季的喜悅，此外這也是Cmaz陪伴大家一起度過的第三個冬天呢～談到冬天，除了年節這個重頭戲之外，「立冬」也是四季中具有代表性的節氣，本期Cmaz企劃了「立冬」的主題，要和大家一起感受冬節的氣氛喔！

 Shawli- 陳圓圓的立冬夜 / 這次繪製的美女，選擇了命運多舛的歷史性美女-陳圓圓。在搜尋「立冬」這個初冬主題的資料時，發現陳圓圓的故事充滿古代女人的無奈，頗符合冬天這種寒冷意境。最後決定以「陳圓圓喝雞湯取暖」的這個想法，繪製出這張作品。希望在知道她除了是讓吳三桂開山海關引清兵入中原的歷史性悲劇美女之外，也曾是個可愛的、怕冷的江蘇女孩。
創作時的瓶頸：背景的透視
最滿意的地方：眼睛

# Cmaz!! 臺灣同人極限誌 參與歷史名單!

只要曾經參與過Cmaz合作，即可在此頁留下資料，方便讀者或業主查詢喔！

| | |
|---|---|
| 陽春 | http://blog.yam.com/RIPPLINGproject |
| 冷鋒過境 | 巴哈姆特：A117216 |
| 企鵝CAEE | http://home.gamer.com.tw/gallery.php?owner=rr68443 |
| Krenz | http://blog.yam.com/Krenz |
| LOIZA | http://www.wretch.cc/blog/jeff19840319 |
| 蚩尤 | http://blog.roodo.com/amatizqueen |
| Rotix | http://rotixblog.blogspot.com/ |
| 白靈子 | MSN:h6x6h@hotmail.com |
| 小黑蜘蛛 | http://blog.yam.com/darkmaya |
| Shawli | http://www.wretch.cc/blog/shawli2002tw |
| WaterRing | http://home.gamer.com.tw/gallery.php?owner=waterring |
| 國立臺灣師範大學 | http://blog.yam.com/ntnuac |
| 世新大學 | http://shuacc.freebbs.tw/index.php |
| 真理大學 | http://www.au.edu.tw/ox_view/club/paint/title.htm |
| 輔仁大學 | telent://ptt.cc 搜尋FJU_ACG |
| 臺北市立教育大學 | http://www.hostmybb.com/phpbb/index.php?mforum=tmueccc |
| 台北海洋技術學院 | 聯絡信箱：david85078@hotmail.com |
| 國立政治大學 | http://ac.nccu.edu.tw/ |
| 東吳大學 | www.wretch.cc/blog/scucb97 |
| 亞東技術學院 | http://blog.yam.com/ACGM97OITGS |
| 致理技術學院 | http://flcscblogger.idv.tw/ |

創辦發行人　陳逸民
執行企劃　鄭元皓
文案主編　陳書宇
美術編輯　黃文信
排版設計　龔聖程

發行公司　威智創意行銷有限公司

電　　話　(02)7718-5178
傳　　真　(02)7718-5179
郵政信箱　106台北郵局第57-115號信箱
劃撥帳號　50147488

建議售價　新台幣250元

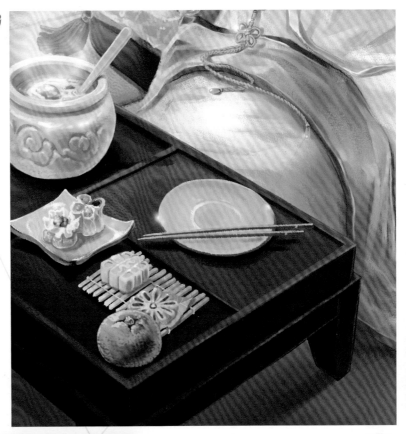

## 立冬之由來

立冬是冬季的第一個節氣，約在每年國曆的11月7日或8日，我國民間習慣以立冬為冬季的開始；立冬之義，而冬有「終」或「始」的意思，而冬有「終」不僅僅代表著冬天的來臨，完整地說，立冬是表示冬季開始，萬物收藏，歸避寒冷，所謂春耕、夏耘、秋收、冬藏就是這麼來的。雖說立冬代表著冬天，但位在亞熱帶的台灣此時並不會非常寒冷，甚至有時候還會有炎熱的陽光出現，因此有「十月小陽春」的說法。

早在《呂氏春秋‧十二月記》中就確立了立春、春分、立夏、夏至、立秋、秋分、立冬、冬至這八個節氣，亦是二十四節氣中最重要的八個節氣，它清晰準確的標誌四季轉換的過程。而其中立春、立夏、立秋、立冬合稱四立，在古代社會中是個重要的節日，這一天皇帝會率領文武百官到京城的北郊設壇祭祀。在現在，人們在立冬之日也會透過不同的風土習俗，來慶祝冬天的來臨。我國冬天習俗過去是農耕社會，勞動了一年的人們會在立冬日休息一天，並犒賞一家人這一年來的辛苦。

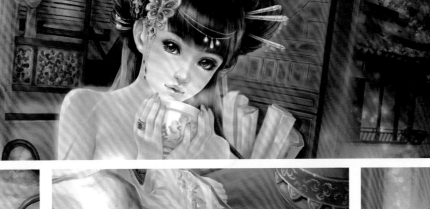

## 立冬之風俗

雖然二十四節氣不像一般節慶屬於國定假日，但其季節性人文風俗的豐富樣貌卻是不相上下喔！通常二十四節氣的風俗皆與季節氣候和人類生活息息相關，因此立冬的風俗更與這兩者脫離不了關係，古早的農民可以說是靠著節氣掌握農事，由此可知節氣對先民的重要性。

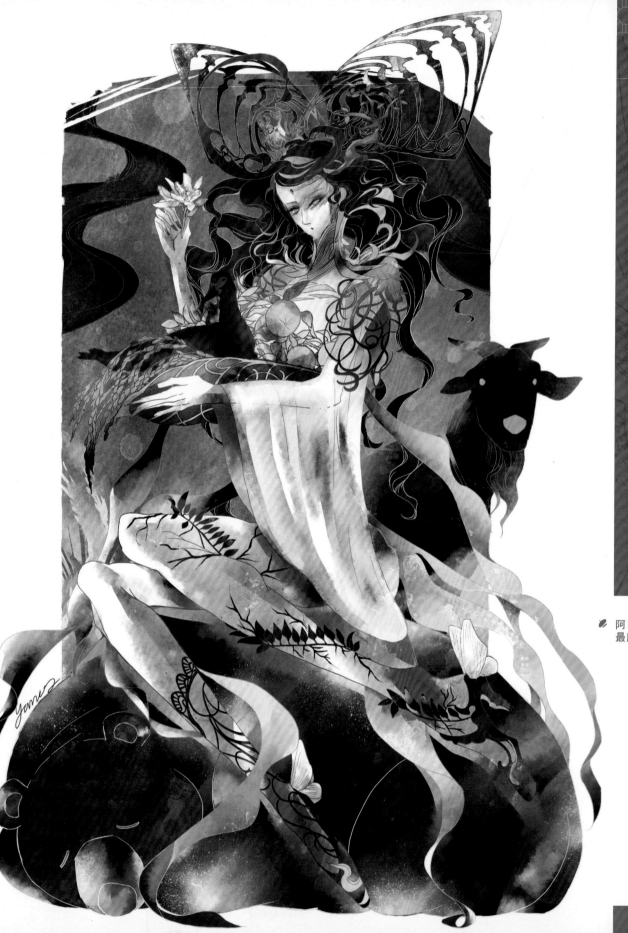

阿朝（Yanos）- 豐收女神／為了評選出
最肥美的收成，每年總讓她傷透腦筋。

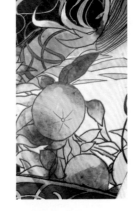

### （一）儲糧

「稻成熟，入冬田頭空」這句俗語點出這時節的水稻已經成熟了，農夫們也開始忙著收割稻作。收割後的田地要休息一陣子，等下次播種時期才開始使用。而「立冬收成期，雞鳥卡會啼」這句俗諺的意思是：立冬時期正值收成期，飼養的雞或野生鳥群有不虞匱乏的穀物可吃，所以常會生機蓬勃的頻頻啼叫呢！此外在玉米園裡，農夫們也忙著採收玉米，因此我們可以品嚐到又甜又香的玉米。除了儲藏穀物外，立冬也正是柑橘豐收的季節，果農都忙著採收橘子；因此這個時節，可以發現水果攤出現許多香澄澄的橘子喔！

### （二）補冬

立冬這一天，在臺灣有一個習俗，就是所謂的「補冬」。因為古人認為冬天的天氣寒冷，需要補充營養，所以此時街頭的羊肉爐、薑母鴨等冬令進補餐廳開始高朋滿座了。除此之外，許多家庭還會燉麻油雞、四物雞來補充能量，順便犒賞一家人一年來的辛苦，有句諺語「立冬補冬，補嘴空」就是最好的比喻。十月至十一月也是螃蟹正肥的時候，所謂的「春蟳，冬螃蟹」意思是指立春之後的蟳和立冬的螃蟹，肉肥蛋黃、甜美可口，所以在立冬時分，啖蟹黃、品醇酒更是此時特有的風俗。

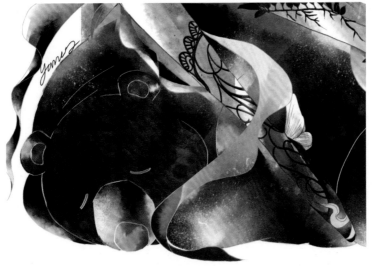

由此看來，古早社會就已經非常重視調養的概念了，隨著氣候的變換，冬天的腳步漸漸逼近，大家不妨趁此享受冬天特有的風貌，Cmaz也為大家獻上繪師們筆下的冬季之美，一起體會幸福洋溢的氣氛吧！

*以上資料部分摘自於維基百科及行政院農業委員會網站。

# By B.c.N.y.
## ARTWORK
### 賦予創作情感與生命力的插畫家

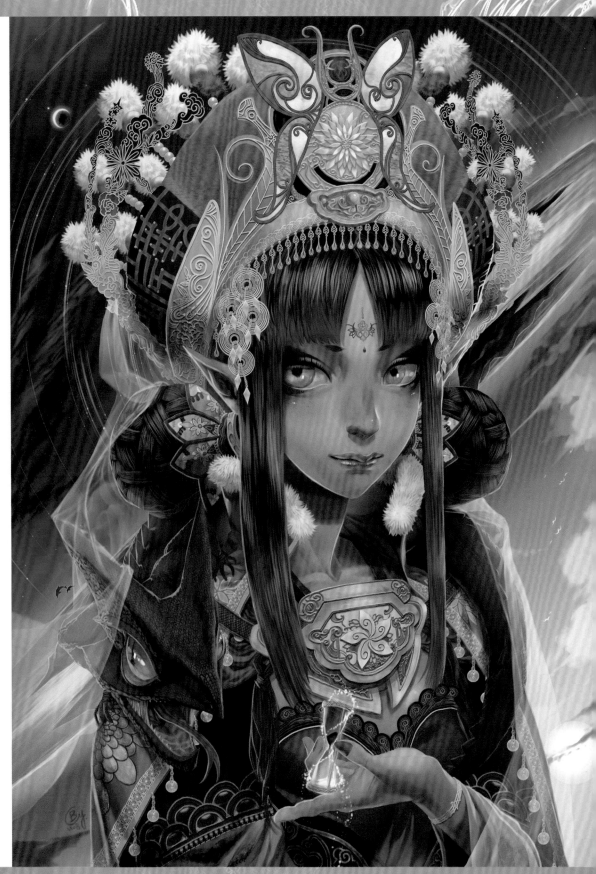

# 永遠不要忘記那內心所懷抱的—對畫圖最純粹、單純的熱情。

在臺灣，有許多不為人知但卻十分具有潛力的插畫新秀，是我們始終致力於發掘的，而 Cmaz 刊登過的繪師當中，不外乎也包含大家耳熟能詳的繪師；本期所專訪到的封面人物，即是人人口中所謂的「大手」— B.c.N.y.。相信讀者們對小 y並不陌生，自 Vol.4 以來已刊於 Cmaz 刊登四期，在本期 Vol.12 我們很榮幸能邀請B.c.N.y. 參與封面故事專訪，回想起第一次刊登小 y 的作品，即是兩年前的此時，

這對 Cmaz 來說是別具意義的。

談到筆者對 B.c.N.y. 的認識，一直都是認真、謙虛、細膩的印象，但經過這次的訪談，我們發現小 y 的心思不僅僅如其作品筆觸般纖細，更意想不到的是，在沉著細膩的個性中，潛藏著一個熱情奔放、自由開闊的靈魂。透過這篇專訪，我們將為讀者呈現 B.c.N.y. 筆下以及心中的小祕密。

✎ 個人畫冊中的連環漫畫都是 B.c.N.y.一筆一畫手繪而成，十足的功力由此可見。

✎ Vita 生命／獲選收錄於 Ballistic Publishing所出版的 "EXOTIQUE 7：全世界最美麗的CG 角色" 這幅畫是為了 EXOTIQUE 7 所畫。剛開始完全不曉得要畫甚麼主題，因此想到什麼就畫什麼。考量既要投稿到這個國際性的畫冊，選主題便顯得格外重要，最後決定選擇帶有中華文化風格的主題來讓我的國家與文化有機會融入其中。

## 繪畫的養分

B.c.N.y. 接觸繪圖的開端，和一般人沒有太大的差異，都是在很小的時候就提筆隨手塗鴉，若要說有什麼特別之處，我想應該就是家人了吧！由於父母皆從事與美術有關的行業，小ㄚ從小就望著父母工作時不斷繪畫的身影，在耳濡目染之下，自然而然養成了對畫畫的習慣與興趣。對於畫圖，雙親並沒有拘束他的人生方向，因此小ㄚ在摸索繪畫的路程中，並無進一步接受像素描或水彩之類的正規訓練，而是依自己喜歡的方式在紙上揮灑熱情，若不是經由小ㄚ的述說，實在很難想像在這樣一個渾然天成的藝術家庭，也能如此自由隨心。想法不被先天環境所拘束，心中所愛的得以展現與發揮，B.c.N.y. 對繪圖所表現出的熱情與氣度，自幼年時期便可看出端倪。

對於能夠在這樣的環境學習成長，小ㄚ格外珍惜與感念，因家人給予了極度自由的空間，讓他能夠盡情徜徉

在 ACG 的領域之中。從 B.c.N.y. 描述從前所喜愛的漫畫作品，就能瞭解他是多麼熱愛漫畫；自小就很喜歡漫畫的 B.c.N.y.，不論是日本或台灣的漫畫都有涉獵，也時常在筆記本中畫著自創的漫畫，主題不外乎是當時流行的七龍珠、蠟筆小新與洛克人，或是三者融合在一起表現。

✒ 生活中的隨筆練習可以看出 B.c.N.y. 努力的痕跡。

✒ 四際光 /B.c.N.y. Artwork Collection Vol.4 封面插畫，這張插畫是專門為這本畫冊所畫。因為前一本畫冊是藍色調，因此這次一開始就決定走溫暖、熱情的色系，為了和書名"四際光"與前後漫畫相呼應，於是把三個角色用小精靈的感覺放進畫面裡，頓時也讓畫面活潑了起來。希望大家會喜歡這幅作品。

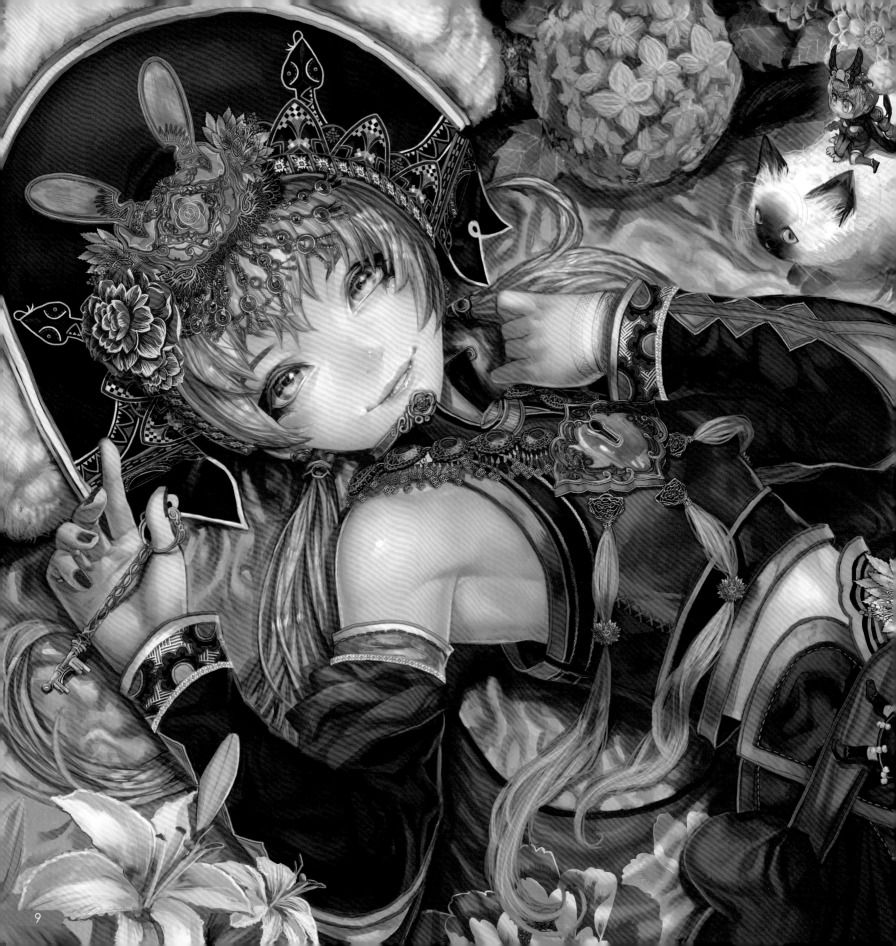

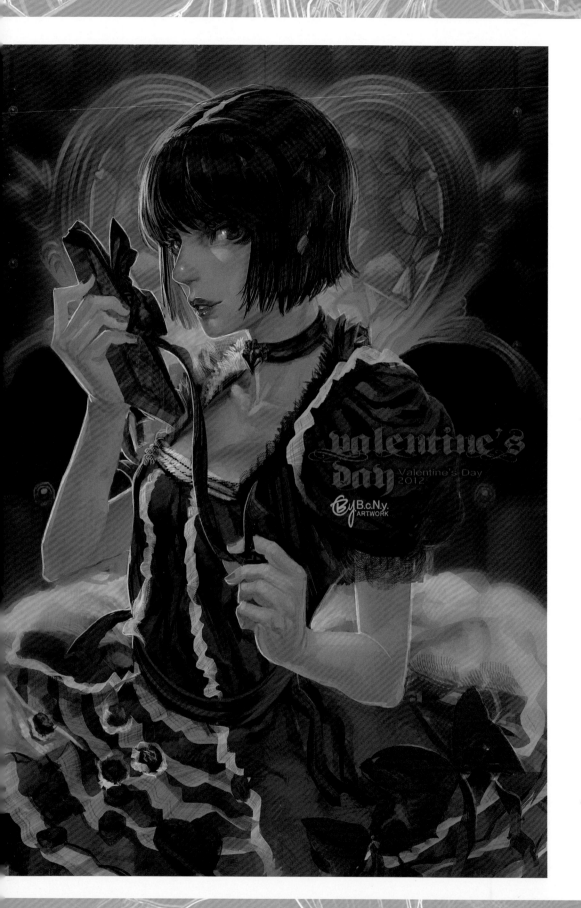

B.c.N.y.：雖然畫了不少像漫畫的東西，但我那時似乎從沒認為我會成為漫畫家，不過也覺得如果能靠畫畫過活，應該是最幸福的事情。

隨著時間推移，網路也越來越發達，此時的B.c.N.y.透過繪圖相關網站認識許多同好，因為瀏覽了更多精采的作品，開闊了不同的繪圖視野，也更加確定他對ACG繪圖的熱情與決心，雖然本身較少創作ACG插畫作品，但因對漫畫的喜愛與長期接觸該領域之故，也造就了偏向日本動漫的繪畫風格。

## 開啟繪圖之路

B.c.N.y.在學習繪圖的歷程中，有大半以上的時期都是獨自摸索的。在一開始和大多數人相同，只能以手繪的方式在紙上隨意塗鴉，國小就開始執筆繪畫的B.c.N.y.，雖然身邊沒有與之砥礪的繪畫同好，但他依然享受於畫圖的快樂。約在小六時，B.c.N.y.第一次接觸電腦繪圖，用的是Painter與Photoimpact，這是小y首度體會到電繪的樂趣，也使他更投入於繪圖的世界。雖在這時期大多數的時間都是自己探索繪畫的方法，但經由繪圖網站的連結，小y開始認識不少和他一樣熱衷於繪圖的朋友，就這樣在交流與練習中，開始了B.c.N.y.的繪圖之路。

直到升上國中，B.c.N.y.得到了人生中第一張繪圖板，超直覺的繪圖方式帶領他進入不一樣的電繪境界。雖然是課業繁忙的升學階段，但熱衷於畫圖的小y在兼顧課業的前提下，亦不停止自主練習，除了透過網路與同好切磋刺激想法，更積極尋找相關書籍來增進畫圖觀念，而首次接觸同人活動的經驗，讓B.c.N.y.對於繪畫有了更寬廣的方向與目

Valentine's Day 2012/ 這幅情人節應景畫作起源於一張隨筆塗鴉。一開始並不是特地為情人節而畫，但畫了之後很喜歡這樣的氣氛，所以便想繼續將這幅畫推砌更多物件，來做為情人節的主題插畫。

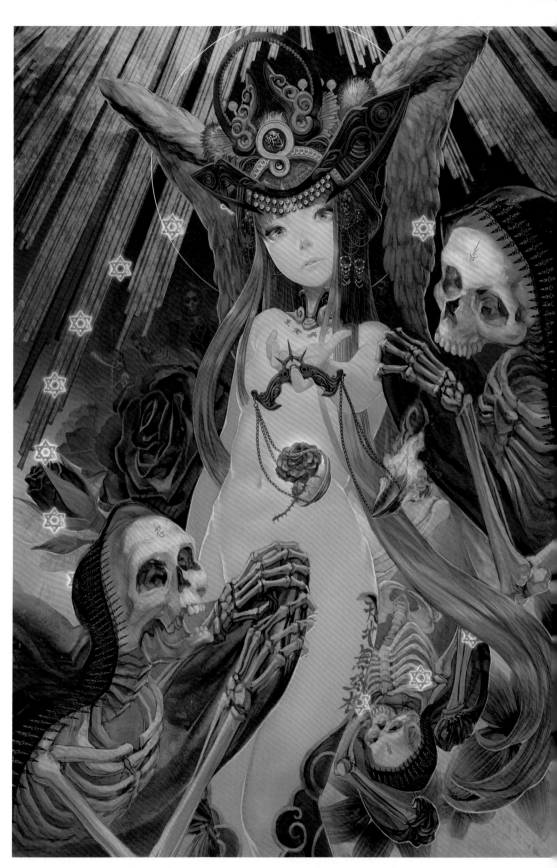

標。爾後進入高中普通班的 B.c.N.y.，在 Photoshop 與繪圖板的雙重輔助下有了更純熟的表現，於復中青年社擔任美術編輯期間，更獲得該年青年校刊封面設計的大任，對非科班出身的 B.c.N.y. 而言實為難得的經驗與鼓勵。

暫上過七天的素描與國畫家教班之外，所能接觸到的就是大學的基礎課程了。

B.c.N.y.：雖然大學時有關繪圖的專門課程並不多，所在組別又是以編寫程式為主，但大學四年對於我的繪畫來說依然是很重要的時光，且對從小到大一路走來都是就讀普通科的我，還是相當有用而且新鮮。

## 在創作中進化

雖然清楚瞭解自己是如此熱愛畫圖，但在求學的歷程中 B.c.N.y. 始終沒有就讀美術相關學校，也因此學生時期的他除了自學自修外，從沒接受過正式的訓練，除了高三時曾為了進修而短

喜愛動漫的 B.c.N.y.，家中書櫃四處可見各種不同類型的漫畫。

Karma 輪迴／構思這幅作品時一直有個主題很想描繪：骷髏頭和女孩。女孩就像是一個象徵輪迴的精靈，審判人類的罪惡和無罪。台灣、中華文化的民族風格裝飾品代表人生與靈魂的重要意義。最初靈感來自於基督教、佛教以及我的想像。為更加顯示我國文化，我在畫面中結合中國文字和詩詞以帶出更深層的含義，而這些文字和詩詞的意義都與輪迴有關。

因此即使是基礎素描、設計概論與視覺傳達等課程，都能讓B.c.N.y.擁有嶄新的思考概念與想法；而接觸到的3D課程也為之大開眼界，調整3D動畫、畫貼圖與渲染等步驟，讓小ㄚ對於用不同方式呈現美感有了不同的經驗。就這樣在校內課程與社團的學習交流中，B.c.N.y.進入了快速成長階段，不但在繪畫上有大幅的進步，同時與社團伙伴參加的首場同人活動，獲得第一次的出本經驗，從此B.c.N.y.更加努力鑽研電繪，在練習的過程中對未來的夢想也更加清晰。

在描述過去繪圖歷程的同時，小ㄚ不斷搬出他所有練習作品，那一疊又一疊用資料夾分門別類整理而成的作品集，頓時讓我們對小ㄚ一路走來的努力有了更真實的想像。大學畢業後的B.c.N.y.，依然在所喜愛的繪圖領域中持續創作，在學習之路上他永遠都是上進且充滿好奇的，因此服完兵役後，透過朋友介紹進入了河馬老師的畫室接受真正的正規訓練。這是小ㄚ最重要的一段時光，在不斷的反覆練習與創作下，再度完成了第二本個人精選畫集《嶄新視界》，此時的B.c.N.y.又再次提升至另一個境界，畫風更趨穩定，手上的委託與作品也不斷增加。

隨著B.c.N.y.的技巧越純熟，人氣也隨之攀升，無論是在繪圖論壇、Pixiv或各種大型同人展上，已躍然成為無人不知的「大手」，即使如此，以自由插畫家獨立接案的B.c.N.y.，對於在網路上發表作品的初衷仍不改變，他始終抱持著開闊的心胸與人分享，並學習彼此的創作心得。

## 繪圖的習慣與風格

在普通班學習成長的B.c.N.y.，雖然不是由基礎美術開始學起，但卻能更早接觸電腦繪圖，也因此在作畫上沒有手繪和電繪難以銜接的問題；平時大多是由電腦直接繪製草稿線稿，但卻也十分喜愛富有生命力的手繪筆觸。

B.c.N.y.：我習慣使用軟體Photoshop作畫，因為操作起來比較簡單、功能又很強大；手繪部分我想是鉛筆和炭筆吧？雖然我也很享受拿著畫筆將壓克力顏料畫在畫布上的感覺，但我不確定算不算是擅長。

B.c.N.y.的作品向來給人色彩豐富的印象，且對背景、飾物的刻畫特別細膩，曾創作的風格也很多元，由其擅長描繪日式風格的可愛女孩、以及自己喜歡的奇幻、民族風格主題，我們由小ㄚ呈現的作品中，便可看出他細心描繪的民族風格畫面。

不過B.c.N.y.本身欣賞的繪圖風格其實是非常廣的，只要是美的表現幾乎都很喜歡，若提及特別偏愛的風格，則是給了我們一個有趣的答案：「我想大概是成熟內斂、卻帶點奔放的感覺吧？特別是能夠在畫面中表現出情感的作品。」

「奇妙的是喜歡的風格卻不一定會

B.c.N.y.：和志同道合的朋友討論、切磋畫技是我最快樂的時光。與人討論彼此的作品，往往會有意外的發現，畢竟自己在看自己的作品時，常常會有當局者迷的現象發生。有了交流動手練習時也比較不像過去如無頭蒼蠅般盲目地嘗試，重複著原本已經會的技法。

另外最重要的還是練習，當時抱持著熱忱不斷的創作：想到什麼就畫什麼，喜歡什麼就畫什麼。

虛心聆聽、勤加練習，這就是促使B.c.N.y.成長的不二法門。

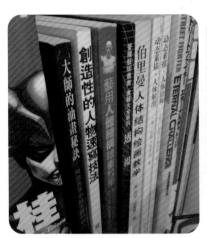

B.c.N.y. 簡潔的房間中可以看見不少這類型的工具書。

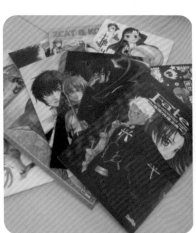

B.c.N.y. 過去部分的合本與個人本，可以看出這中間的變化與成長。

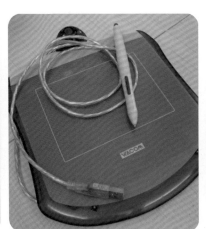

B.c.N.y. 生命中第一塊繪圖板，陪他走過最青澀的時光，即使現在已經不再使用，依然將它保存的很好。

從國小到大學的練習數量非常可觀，皆依照年份整齊歸納在資料本中，其實這還只是一部分而已。

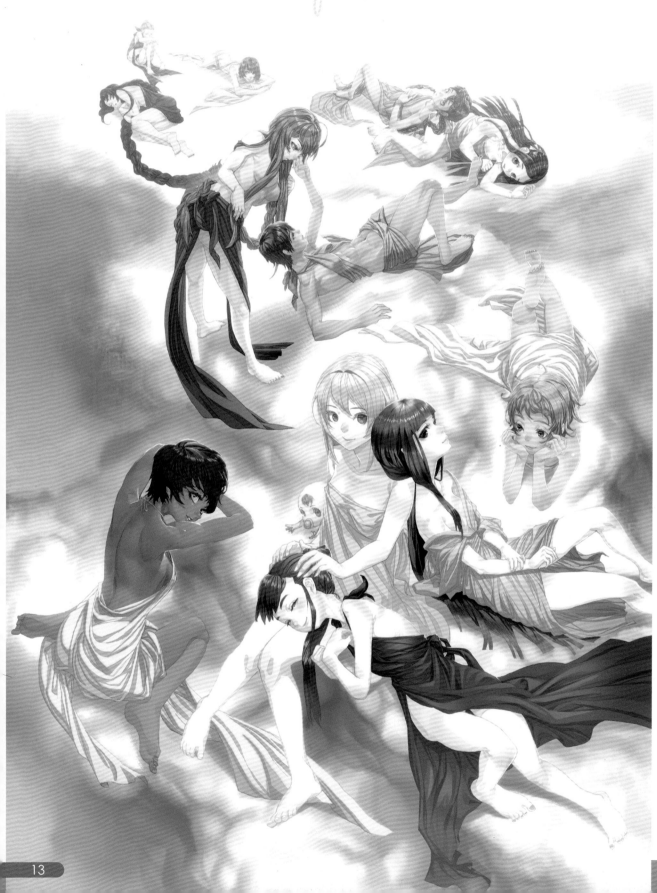

天使／此名為「天使」的系列作品緣於
一張草稿，原本打算練習群像，畫完後
整體感覺意外的好，讓我萌生繼續以此
練習其它上色方法的念頭，接著更進一
步把所有人物一一完成。會取名為「天
使」系列，除了將可愛的女孩子們比喻
為天使外，其實原還想讓畫面隱含更深
的涵義。

英雄聯盟：安妮與索娜以及寇格魔／獲選刊
登於 League of Legends 官方 Facebook 的
Featured Art of the Week，獲得超過 15000
個讚及近 1500 個分享，誕生這張畫的起因
是為製作擔任台科大美術社社課老師的課堂
講義，課堂主題是灰階上色，我想用描繪人物
當範例應可讓學生們較好上手，思考要畫什
麼人物時，我想到了英雄聯盟這款遊戲。
畫完後沒想到被 LOL 官方注意，並邀請成為
LOL 官方 Facebook 的每周美術作品！這讓
我驚喜又開心，希望有機會能繼續以這款遊
戲角色來描繪更多插畫作品。

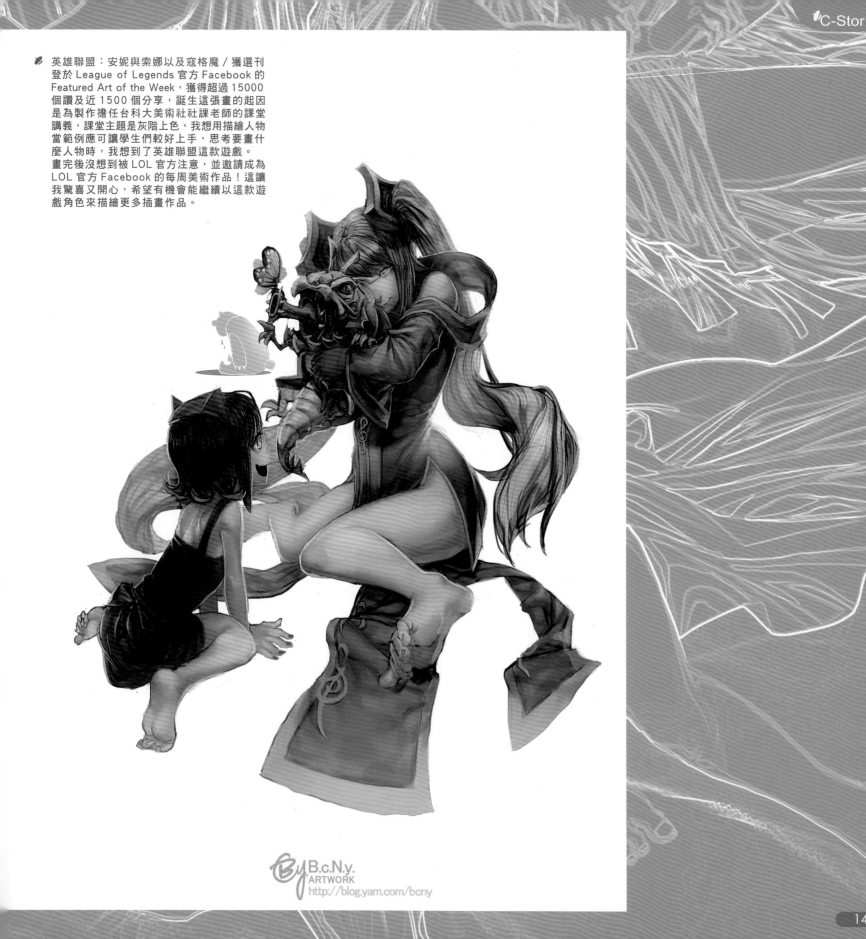

表現在自己的創作中。例如除了喜歡色彩繽紛的畫面，我也喜歡乾淨、清新、明亮、近似單色呈現的表現手法。然而輪到自己畫的時候，往往會變成大家常看到的鮮豔色彩畫面。希望有一天我可以克服這一點，讓自己的畫作有不同的樣貌呈現。」

## 🌹 嗜好即是靈感來源

因為對自己的要求更多，在作畫過程中難免會有無法突破的地方，這時候小y會藉由做自己喜歡的興趣和嗜好，來刺激不同的想法。

B.c.N.y.：看電影、閱讀小說、聽音樂、拍照，對我來說是很好的發掘靈感管道，從這些作品中不但能攝取有趣的概念與元素，更能在創作的時候，以某部特定作品的氛圍揉合為靈感來發想全新的插畫作品。另一種方法是尋找許多關鍵字，並將這些元素互相連結、配對，找出最有趣的組合來表現在插畫作品中；甚至是用插畫來表現自己發想的一個故事概念。有了中心思想再來描繪插畫，會比盲目地塗鴉來尋找瞬間的靈感要來得有效率。

當然遊戲也是 B.c.N.y. 刺激靈感的重要來源，像是魔獸世界、英雄聯盟、奧汀領域、和女神異聞錄等，無論是遊戲本身的世界觀、角色、或美術畫面，都是小y的精神靈糧之一。

B.c.N.y.：另一種創作瓶頸較為麻煩，就是發現自己怎麼畫好像都沒有進步，當有這種感覺的時候，我會尋找好的教學書來學習，研究網路上精彩的繪圖教學，不然找一些傑出的畫作來臨摹，或者和朋友討論關於繪畫的話題，抑或是練習一些平常不會畫的題材，總之就是讓自己嘗試新的東西，不要讓自己持續的在原來的既有知識中打轉。

## 🌹 過程是最珍貴的寶藏

身為自由插畫家的 B.c.N.y.，已累積不少繪畫經歷，在曾經接觸過的委託當中，就屬繪製《龍騰三國》遊戲的人物插畫設計讓他印象特別深刻。

B.c.N.y.：其實主要有三個原因：其一，這是我第一次正式接到知名遊戲公司的案子，讓我興奮不已，這不單是對我繪畫技術的莫大肯定，更給予我一個表現實力的絕佳舞台。其二，我相當熱愛三國故事，說是從小玩著三國主題的電玩遊戲長大也不為過，但平時從沒想過描繪故事中的名將，所以能藉著這次機會親手創作這些著名武將，讓我有過去只能旁觀，但是現在卻可以參與其中的感動。其三，在結束人物設計插畫之後，中華網龍又再讓我負責遊戲宣傳插畫，這不僅是給予我二度肯定，宣傳插畫更讓我有機會能表現自己。看著自己的插畫不但出現在遊戲中、連遊戲雜誌裡也看得到，以及陳列在便利商店書架的遊戲包裝上，才真正讓我有「已經成為自由插畫家」的真實感。

不僅是工作上的經歷，樂於與人分享的小y，也曾在不同的高中、大學擔任社團指導老師，其中在台科大美術社擔任插畫老師的期間，更讓 B.c.N.y. 深刻體會到教學的喜悅，對於和許多人分享心得、討論彼此繪圖上的想法與觀點有了更深厚的期望。

✏️ 英雄聯盟：索娜與寇格魔（右圖）/ 這張畫一樣是為製作台科大美術社社課的課堂講義，課堂主題是灰階上色，所以我同樣在家裡畫好這張呈現灰階色調的畫作，再於課堂上做示範。寇格魔在畫面中像是馬，又像是靈犬萊西；而索娜的樂器則變成了骨頭！

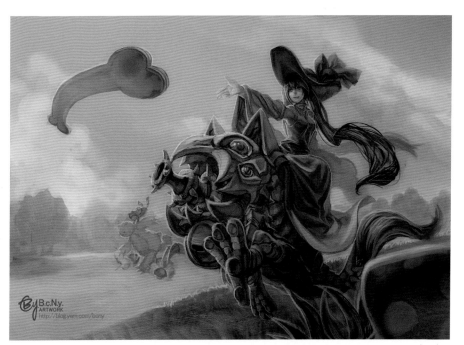

✏️ 河馬老師是影響 B.c.N.y. 至深的貴人，圖為河馬老師刊物上色之作品，在過程中得到不少實用的建議。

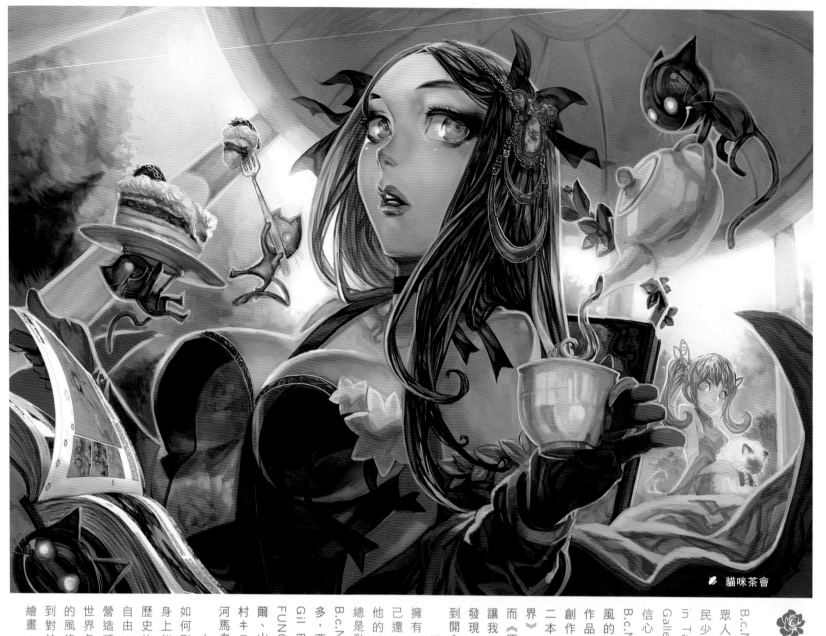

貓咪茶會

## 影響至深的人與事

享受於插畫自由與快樂的 B.C.N.y.，從來不認為自己能夠得到眾人的關注，直到他的作品《原住民少女》獲選展覽於 Pixiv 展覽會 in Taipei Produced by Kaikai Kiki Gallery Taipei，才讓他獲得了不少信心。

B.C.N.y.：我本身很喜歡奇幻、民族風的題材，但是回顧我在這之前的作品，並沒有對這個主題有太多的創作，直到這張作品和前一張為第二本畫冊封面所繪的作品《嶄新視界》，才開始有這類型創作出現，而《原住民少女》更受到如此肯定，讓我對自己的作品更有信心，也對發現自己適合表現這樣的題材而感到開心。

謙虛的 B.C.N.y. 對於他目前所擁有的並不感到自滿，反而認為自己還有許多可以加強改進的地方，他的眼界很遠，因為在他心中自己總是渺小的。

B.C.N.y.：值得學習的前輩有很多很多，西方的話是魯本斯、慕夏與 Gil Elvgren、JAMES JEAN 和 FUNG ZHU；日本方面是村田蓮爾、山田章博、碧風羽、長野剛和西村キヌ；台灣則是 Vofan、Krenz、河馬老師。

小y充滿敬佩的述說這些前輩如何影響他的創作，從西方藝術家身上能感受到基礎的重要性、藝術歷史的博大精深、以及創作的奔放自由；透過日本藝術家欣賞到怎樣營造精緻的事物細節，以及如何向世界各地學習長處，進而轉為自我的風格；台灣插畫家則是讓他感受到對於繪畫的熱情，與如何去理解繪畫。

16

An enemy has been slain !

An enemy has been slain !

By.B.c.N.y.
ARTWORK
http://blog.yam.com/bcny

英雄聯盟：阿璃與寇格魔（上圖）/ 這張畫
也是為了製作台科大美術社社課的課堂講
義，課堂主題是講述如何使用賽璐璐風格
上色。雖然目前光是線稿就蠻好看了，但
還是希望未來有一天我能把這張圖完成。

英雄聯盟－安妮（左圖）/ 經 Garena《英
雄聯盟 LOL》官方 FACEBOOK 轉貼並獲
得廣大迴響，這張畫同樣是為製作台科大
美術社社課的課堂講義，課堂主題是關於
透視與人物構圖。原想畫我最愛的遊戲角
色：寇格魔，但拿他來做這個主題的示範
似乎不太妥當，最後選擇造型簡單、又相
對討喜的安妮作為示範角色。安妮的動作
修改蠻多次，終於找出能表現俏皮動感、
且較不常見的姿勢。

By.B.c.N.y.
ARTWORK
http://blog.yam.com/bcny

B.c.N.y.：我很佩服每一位畫家致力創作的熱情，也在心裡期勉自己不能輸給他們，要更加精進自己的繪圖技巧。

但說到影響最深的人，無庸置疑地絕對是他的雙親，他們不但是 B.c.N.y. 人生道路上的燈塔，更在他創作時給予他很多建議與想法，他們非常支持小Y對於繪圖的興趣，不但不會排斥與 ACG 相關的事物，甚至還會和他一起觀看動畫。

B.c.N.y.：我很幸運，父母本身也是從事美術的相關行業，因此他們更能體會我對於繪畫的熱情，甚至還會和我交換繪畫上的想法與意見；從以前到現在，他們從來沒有反對我畫圖，也從未限制我的未來出路，不過他們以過來人的經驗，提出的唯一意見就是盡量不要從事動畫相關的工作，尤其是畫動畫的部分，那實在是相當累人。

## ❀ 未來的期望

關於未來的人生規劃，對 B.c.N.y. 來說一直只有畫圖這個大方向，細節部分則是經常處於變動的狀態；原先只想在國內創作的他，對於攻讀藝術插畫碩士學位產生了願景，有了這個大目標就開始著手規劃，不料預計就讀的環境卻因外在因素不斷受到阻礙，經過了一年多的準備，終於在 2012 年 8 月正式開始美國 FIT 研究所的生涯，對於未來的發展，B.c.N.y. 內心是充滿熱情與期待的。

B.c.N.y.：我喜歡民族風格，既然有幸身為台灣的一份子，不僅止於原住民文化，我期望未來能將台灣的各種文化轉化為圖像，讓全世界了解這塊土地擁有多麼美妙、精彩的內涵。

## ❀ 繪畫如同呼吸般 自然而必需

畫畫是一件快樂的事情，且能以創作插畫作為人生志向，每一幅作品的誕生都是值得珍惜的，因為這些都包含並傳達著隱藏在他內心的澎湃情感。

B.c.N.y.：言語間所流露出的，除了難以言喻的興奮之情外，還有如此寬闊的願景與抱負。

B.c.N.y.：十分感念這一路以來的際遇，每一次的創作不僅僅是自我滿足，更希望每一幅作品能成為觀賞者生活上的驚喜，我希望我的插畫能帶給大家感官上的饗宴，並能包含一些涵意於其中。我認為成功的插畫應該要能夠傳達創作者的想法給觀賞的人；也就是除了追求畫面，更要能夠激起觀賞者去思考作品、猜想蘊含在作品背後的想法，這樣才能讓觀賞者和作品產生互動，進而對作品產生更深的印象與了解。

撇開這些看似艱深的敘述，其實創作時在我內心不斷浮現的，也是我最想見到的，還是當觀賞者看到插畫時表現出開心的神情與發出讚美的驚嘆聲，那就是我最大的快樂與驕傲。

每看一次 B.c.N.y. 的作品，就會再感動一次，筆者從他的創作中看到了細微的堅持，小小的、不張揚的隱藏在那一幅幅色彩艷麗的畫作中，一絲不苟的線條與熱情奔放的色彩，交織出耐人尋味的內在，創作時的愉悅心情彷彿躍然其上；畫圖之於 B.c.N.y.，我想就是這麼單純卻又快樂的事吧！

✎ B.c.N.y. 藉由欣賞國內外各路強者的插畫來開闊繪圖的視野，並激發獲得不同的想法。

✎ 除了工具書外，與角色、題材有關的資料書籍也非常豐富。

✎ B.c.N.y. 個人畫冊 Vol.1~Vol.3，Vol.4 現也已可購得。

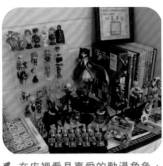

在店裡看見喜愛的動漫角色，也讓 B.c.N.y. 忍不住收藏。

喜愛動漫的 B.c.N.y.，家中書櫃四處可見各種不同類型的漫畫。

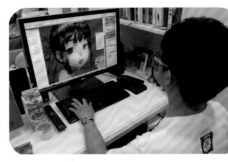

B.c.N.y. 使用的上色方式很多，通常是依題材決定；訪談當日親自示範的是灰階上色法，整個繪圖過程相當流暢。

## 給 Cmaz 讀者的話

「初次見面的朋友，你好；再次見面的朋友，很高興能再次和你見面，我是 B.c.N.y.，謝謝你閱讀完整篇專訪。創作的路上難免遭遇困難、感到失落，但是永遠不要忘記自己內心所懷抱的那一股對畫圖最純粹、單純的熱情。

分享這樣的心情給大家，也藉此再次提醒自己的初衷。」

## B.c.N.y. 筆名小教室

B.c.N.y. 也就是 Black cat Nathan yu 的縮寫。我一直有完成畫作後簽名的習慣，最初是簽自己姓氏的英文拼法，然而這樣的簽名辨識度似乎不高，於是開始尋覓新的筆名。當時注意到漫畫家貞本義行在畫作中的簽名是縮寫，我覺得看起來很帥氣，新筆名的方向「英文＋縮寫」就這樣被確定。因為想用更貼近自己的單字，首先想到英文名字；再考慮到識別度，於是又加上我最喜歡的動物：黑貓，我很喜歡這個靈光一閃，也覺得黑貓的形象和我很契合，於是這個筆名就這樣誕生了。

之所以不太提及這個筆名的義意，一方面是覺得保持神秘感也不賴，另一方面則是覺得要解釋這個筆名的由來和涵義感到很害羞。

現在知道這個筆名由來、涵義的你也是個 B.c.N.y. 通了！

<By B.c.N.y.>

BLOG
http://blog.yam.com/bcny
PLURK
http://www.plurk.com/bcny
PIXIV
http://www.pixiv.net/member.
php?id=286678

畢業／就讀學校：元智大學資訊傳播學系互動育樂科技組。

個人經歷：（以下僅列出部分，詳細請見 B.c.N.y. 個人網站）

● 內壢高中、武陵高中、銘傳大學台北校區、元智大學動漫社指導老師、台科大美術社指導老師。
● 巴哈姆特一姆術奇幻畫集刊載插畫。
● 台灣角川第一屆輕小說暨插畫大賞入圍決選。
● 2Cat & Komica 五週年紀念本封面插畫。
● Pixiv 展覽 會 in Taipei Produced by Kakai Kiki Gallery Taipei 畫作獲選參展。
● 中華網龍特約外包美術。
● 明日工作室特約插畫家。
● 雜誌 Creative Comic Collection 第六期、第七期、第八期專欄插畫。
● 雜誌 Cmaz!! 臺灣同人極限誌第四期、第五期、第七期、第八期獲邀刊載作品與繪畫教學。

● COLORS
個人精選畫集 vol.2：嶄新視界
個人精選畫集 vol.3：三元色
個人精選畫集 vol.4：四際光
個人精選畫集 vol.1：PRIMARY

# XCmaz!!夢工廠
## 模型公仔工作室專訪

模型公仔是許多動漫迷熱衷收藏的珍品，製作公仔的一雙巧手，將原本只能呈現在紙上的動漫角色，變成了一個個逼真的立體模型，彷彿被施魔法一般有了自己的生命。這次我們訪問到「夢工廠模型公仔工作室」的經營者兼原型師──永丞和曉芊，一起與我們分享創作模型的甘苦。

模型製作是一門獨特的技術，需要的耐心與專業並非一般人所能想像；喜歡挑戰做不同嘗試的兩人，什麼風格都做、大小案子都接，因此觸及的題材非常廣泛，就這樣在改變成長之中，造就了現在的夢工廠。他們享受於這樣的過程，雖然辛苦但卻樂在其中。透過與Cmaz的對談，他們將以自身經驗，述說這段打造夢想的艱辛歷程。

自創作品‧惡魔〈（永丞）自己設計的整組可動公仔，約35公分高100多個零件，也是夢工廠首件自創且販售的商品。

AION熔岩精靈《永丞》線上遊戲 AION 永恆紀元的角色，製作時為了讓模型發光，一開始就必須把模型掏空，然後翻模成透明材質再埋入小燈泡。這件作品也都說它是「高級造型小夜燈」(笑)。我參加了香港插畫師協會主辦第二屆中華區插畫獎，很榮幸得到了中華區最佳品牌插畫獎優秀獎。

四翼天使《永丞》2012 年參加日本模型公司「壽屋」和 HOBBY JAPAN 雜誌共同舉辦的模型比賽，獲得美少女人形組第一名。

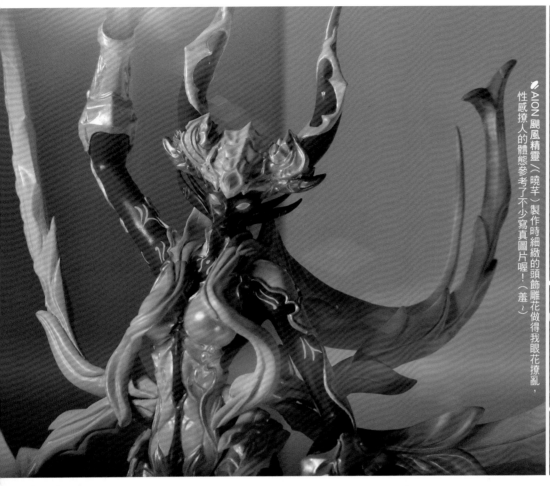

AION颶風精靈《曉芊》製作時細緻的頭飾雕花做得我眼花撩亂，性感撩人的體態參考了不少寫真圖片喔！(羞)

## 『夢工廠工作室』的組織成員為何？提供的服務項目有甚麼呢？

夢工廠現在有四位成員：永丞老師－原型製作、行銷、客戶會議協調；曉芊老師－原型製作、教學、會計財務處理；以及這一兩年才開始有的兩位助理－除協助基本製作外，負責所有我們兩位老師要做卻不一定要自己做的事。

我們提供服務項目蠻廣的，大致包括公仔設計、製作、量產、和教學。依客戶需求我們提供少量或量產服務，大量製作數量動輒萬隻，少量的翻模則約20隻左右。我們對品管相當注重，即使是量產也會親自前往大陸工廠生產線，在每個階段如開模、上色都嚴格把關。除此之外我們也會結合行銷包裝，配合活動需求做禮贈品的規劃，包括模型的大小、種類、數量，如何用相同成本製造最大效益，幫客戶量身訂製合適的商品。

## 『夢工廠工作室』成立多久了？當初成立的動機與機緣是甚麼呢？

我們從事這行8年，工作室成立6年，在成立之前我們是在朋友開的公仔公司，主要是做企業量產的人像公仔，沒有自己承接業務，就單純在製作上。和現在工作室的經營方式很不一樣。那間公司經營約一年就結束營業了，後來我們透過網路和大家分享作品，很多網友回應是否有在接單，於是就開始做了。從一開始粉絲兩三千人的奇摩家族，轉型成現在的部落格，到後來成立工作室，並經營教學事業，服務範圍自然而然慢慢擴大。

工作室剛成立時也是在做人像，後來有很多其他的案子例如學生畫圖委託我們做成人物以外的造型公仔，我們從過程中接觸很多不同的嘗試，後來也想量產企業公仔，於是我們拓展我們的創作，自己經營工作室品牌，從以前的家族到現在的部落格、FB 在流量上都蠻漂亮的，客源也比較不需要煩惱。

費教學在網路上，因為網友的支持慢慢一步一步踏入教學這塊，希望有更多人能夠了解和學習。

## 成立的過程中有甚麼特別難忘的經驗可以跟 Cmaz 的讀者分享嗎？

剛開始成立是比較辛苦，在還沒有工作室前我們也是 SOHO 族，在家做的話主要是考量客源，比較幸運的是我們僅透過網路行銷我們的創作，自己經營工作室品牌，從以前的家族到現在的部落格、FB 在流量上都蠻漂亮的，客源也比較不需要煩惱。

在成立之初所遇到比較大的困難應該是調配時間的問題，那時我們主要是接個人案件，且不論多趕多急的案子都接，常常搞得作息與時間分配很不正常，這就是執行時間的拿捏還不夠純熟。但這個情況之後就慢慢改善，現在這部分已經穩定下來，公司也有固定的流程和作息。

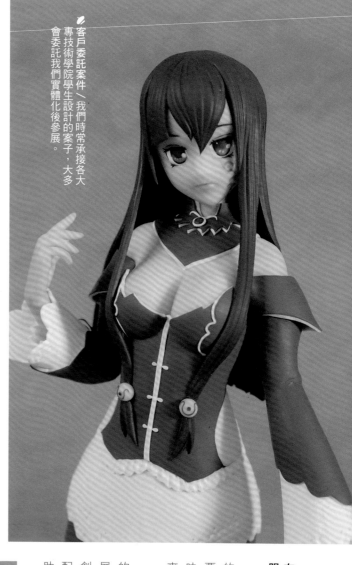

客戶委託案件，我們時常承接各大專技術學院學生設計的案子，大多會委託我們實體化後參展。

**『夢工廠工作室』至目前為止所接觸過的案子非常豐富，是否可列舉其中幾個令您感到印象深刻的委託作品？其特別難忘的原因是？**

最難忘的案子就屬承接 StayReal 的公仔製作，並有幸能和五月天阿信與設計師不二良一起開會討論。對我們來講與名人合作原本就是一件特別的事，因為名人通常給大家的印象都是很有距離的，不過見到阿信和不二良本人後發現他們實際上相當親切，且都是非常能溝通的。不二良是非常有想法的設計師，對品質要求也是屬一屬二的，但當在修改細節時他也會詢問我們的意見，並且參考這些建議去做調整，以他獨到的眼光結合我們豐富的經驗來完成創作，整個合作的過程是非常愉快的；過程中也發現到他們注意到的角度很不一樣，即使只是微調也能讓作品更加分。因此我們從這個經驗中獲益良多。

另一個難忘的委託作品是線上遊戲 Aion 的熔岩精靈，這個作品運用材料非常特殊，特別的地方在它結合了燈光，所以整個模型其實是掏空製作的，外殼只有薄薄 0.2 公分的模塑土，上色的顏料也是特別調配的可透光顏料；最難忘的是在創作過程中接觸了不甚熟悉的技術，為了內部燈泡我們去鑽研燈泡規格，自己找尋適合的燈泡瓦數電阻，研究線路如何連接等等，犧牲好幾顆燈泡後終於找出最安全且亮度充足的組合，完成了栩栩如生的電玩角色，讓它忠實呈現在遊戲畫面中發光發亮的樣貌。

**就您經營工作室的經驗來說，哪個部分是最困難的？當您遇到瓶頸時又是如何去克服的呢？**

一人要身兼數職真的很累的，除製作外、業務、行政、會計、送貨都要做。通常一般情況下會有 10 個案子同時在進行，每個案子作期長短不一，量產要兼顧工廠品管作期會更長；從設計製作、客戶接洽、產品品管、出貨等大小事都是兩人在主導，工作項目可以說是非常龐大，之前還曾跑大陸台灣兩地跑只為嚴格把關量產的品質。

我們一直都是住家和工作室結合在一起的，這樣的模式會比較沒有所謂的上下班時間和假日，以及明顯的工作與私人生活區隔；雖然忙碌是一定的，但能將喜歡做的事融入自己的生活卻也感到特別充實。

**如果說要製作一個公仔，從設計到成品基本上要經過哪些步驟？以「熔岩精靈」的例子而言，其製作的時程又要約多久呢？**

一般而言很難有一個固定的步驟，因為每個模型構造性質都不同，但原則上大方向可以歸納為：設計、設定骨架、包土、雕塑細節、分件、進烤箱、上色、組裝。一個模型中的每樣物件都需要經歷上面這些步驟，最後再組裝成成品，如果又要加上找特殊材料、資料蒐集等前置作業，或是翻模等等，製作的步驟和時程又不同了，那以熔岩精靈來說整個作期是三個月。

**在公仔設計製作的環節當中，哪一項是最不容易克服、或是最重要的？**

技術上來說好像沒有，我們很愛挑戰沒做過的主題，所以什麼都做，那事前的資料準備就很重要，畢竟不是什麼都做過，做足準備才不會抓不到味道；除非是毛茸茸和蓬鬆感這類的題材做不出來，其它能做我們就會一直去嘗試。

像前面說的，雜務很多很難一直創作是很大的問題。隨著多角化的經營，現在除了製作外又拓展至教學和展覽，需要處理的事務太多而無法只做創作的事；所以這也反映到新的課題，就是怎麼調配這些工作項目，以及如何帶領助理能獨當一面協助各種業務。

巫女萃香／東方 Project 的角色，是日本客戶委託的案子，有 PVC 化並在日本販售。

STAYREAL 丹尼小鼠／五月天主唱阿信和設計師不二良的潮流品牌 STAYREAL 公仔人物，SR 公司所有的立體公仔系列商品都是我們製作的。

「『夢工廠工作室』自2006年成立至今已邁入第六年，對於未來兩位有甚麼規劃與目標？」

這六年累積了各種的實務經驗，期望能將更棒的作品和製作模型的快樂和更多人分享。最近在規劃的展覽是未來要推出的圖像品牌，主題是好運人生，大家可以透過一段故事來認識品牌角色，以台灣特色，從而衍生出獨創的公仔或商品，這是我們第一次為自己創作的品牌公仔，所以這個企劃對我們來說特別有意義，也希望在這些角色能為大家帶來一些歡笑，並帶來正面的力量。

教學書主要是從基礎教學開始，並結合一些生活小物運用，讓讀者知道公仔除了觀賞外也有更實用的用途。一般學校和補習班很多2D軟體課程，但很少有教模型公仔的，現在不管是企業公仔還是動漫公仔都越來越受歡迎，因此希望在這領域能提供更多的學習管道。

關於模型教學的過程中是否有甚麼特別難忘的經驗或心得呢？

我們的課程採小班制，一班約5、6人，因為教學難度比較高，所以會一個一個幫學員去看；時間上採密集班，單次課程時間稍長，也是考慮到課程內容連貫性；年齡層主要是社會人士居多，因課程技術性較高因此比較少有高中以下的學員，但如果是我們出去外面辦的體驗課程，年齡層就有可能比較低，設計的內容也會比較簡單，很多小朋友和媽媽們都會來參加，學員程度就算是非常廣泛。

印象特別深的是小朋友的創造力令人驚艷，曾遇過小學一二年級的手感特別好、學習力特別快，讓我們眼睛為之一亮。通常小朋友的創意比較不受侷限，想到什麼就做什麼，這是一般大人難以做到的地方，也是我們在教學中比較有趣的經驗。在不同學生身上可以聽到不一樣的經驗和想法，教學相長中也得到很多鼓勵和重拾製作東西的快樂初衷。

對於臺灣公仔製作創意產業現階段的發展有甚麼感想嗎？以動漫遊戲市場而言，是否期待未來有甚麼樣的改善？

臺灣其實是一個比較特殊的環境，以亞洲地區來說像日本就是動漫大國，香港的話就是潮流品牌公仔，這些國家都會去包裝一個中心主軸；而臺灣就像是一個大熔爐，什麼文化都接受，也都有一定的族群，但政府規劃上就沒有明顯的主導性，雖然我們擁有豐富的技術和人才，但是缺乏國際性的包裝和行銷。

當然這點也是有好有壞，雖然我們最大的特色是沒有他們那麼強，但臺灣的民間特色是很被看好的，市井小民的創作散落在鄉間各處，所以地方特色就特別重要，雖然沒有整體性，但是很多觀光客來看的就是這個東西，他們認為這就是臺灣味。這幾年臺灣也得到許多肯定，不管是在設計上或創意發明上，因為我們的創意其實非常充足，這都是可以努力的。

那以模型公仔來說，我們最大的特色是沒有限定任何風格，所以不管未來台灣文創事業會發成什麼方向，我們都可以運用各領域的經驗去結合，什麼都能吸收融合，但肯定會比較辛苦一些，但因此發揮的空間更大，雖然會比較辛苦一些，但因此發揮的空間都是好的。

兩位從創作中獲得最大的收穫是甚麼呢？

永丞：從沒想過模型公仔創作可以變成自己的事業，可以做自己喜歡做的創作之外，又能幫他們完成，這也是為什麼我們叫做夢工廠的原因。所以在這八年中，我得到最大的收穫可以說是成就感吧，當你有很多突破並從競賽中得到肯定，這都是很重要的；以精神面來說最棒的是認識很多好朋友，還有曉芊，畢竟能與最瞭解自己的人有共同的興趣並一起完成夢想，是非常難得的事。

曉芊：在這八年來讓我最開心難忘的，是在去年的台北國際玩具大展，這是我們第一次參展，在這次經驗中印象最深刻的是，平常都只是在家裡默默創作的我們，第一次在展場中親自近距離看到聽到人們的欣賞和肯定，這讓我非常感動；尤其是多年來一直不是非常認同這份工作的家人，也在這次展覽中慢慢開始接受我的事業，那種被最親的人所了解和支持的感動是難以言喻的，因為現實中的夢想終於被家人接納，也讓這件事成為最棒的收穫。

我們在身兼數職的忙碌生活中努力著，用心創作的作品只要能被欣賞與肯定，就是我們最快樂的事，就算創作的過程再辛苦再累，也都甘之如飴。

※模型小知識：什麼是模塑土？ 模塑土是我們精心調配的獨家材料，它能運用的模型題材範圍很廣，做怪獸、機器人、動漫美少女都可以辦得到；模塑土也很適合教學，只要燒烤13分鐘就能完成、節省學生們的等待時間，溫度上的穩定性細緻度都很高，皮膚色外觀讓作品能夠自由上色，而膚色其實是最難調的，所以也省去調配膚色的麻煩，烤硬後不易斷裂又有彈性的特性也是和其他雕塑土很不一樣的地方。

模塑士
夢想家模型公仔教室

# C-Painter

繪師搜查員 X 繪師發燒報

HAPPY BIRTHDAY TO GUMI ★

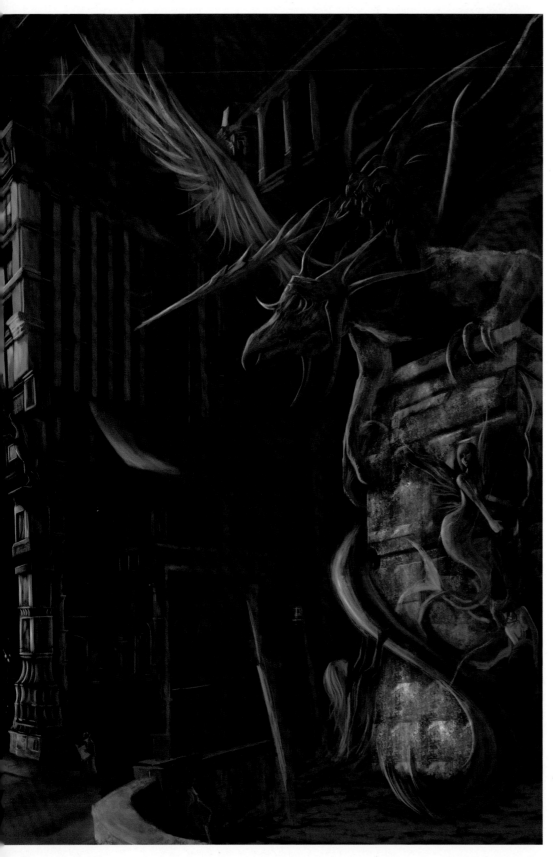

---

# FuFu

## 個人簡介

**畢業／就讀學校：**
振聲高中畢業

**個人網頁：**
E-mail：p30772772@gmail.com

**其他：**
這是我第一次參與此活動，未來若有機會將不定期發表作品，謝謝。

暮色之城／這張場景概念圖，想描繪出腦海中的奇幻世界帝國都市，最終選擇用暮色為基調來表達鐵血豪腕的帝國風尚。另外也採用一些油畫的技巧在景深以及平面上，而在右方角落的英雄紀念碑則是這幅畫個人想表達出的帝國精神，無論是翼上的騎士還是纏繞在石柱上的圖騰，FuFu 都有特別思考過。

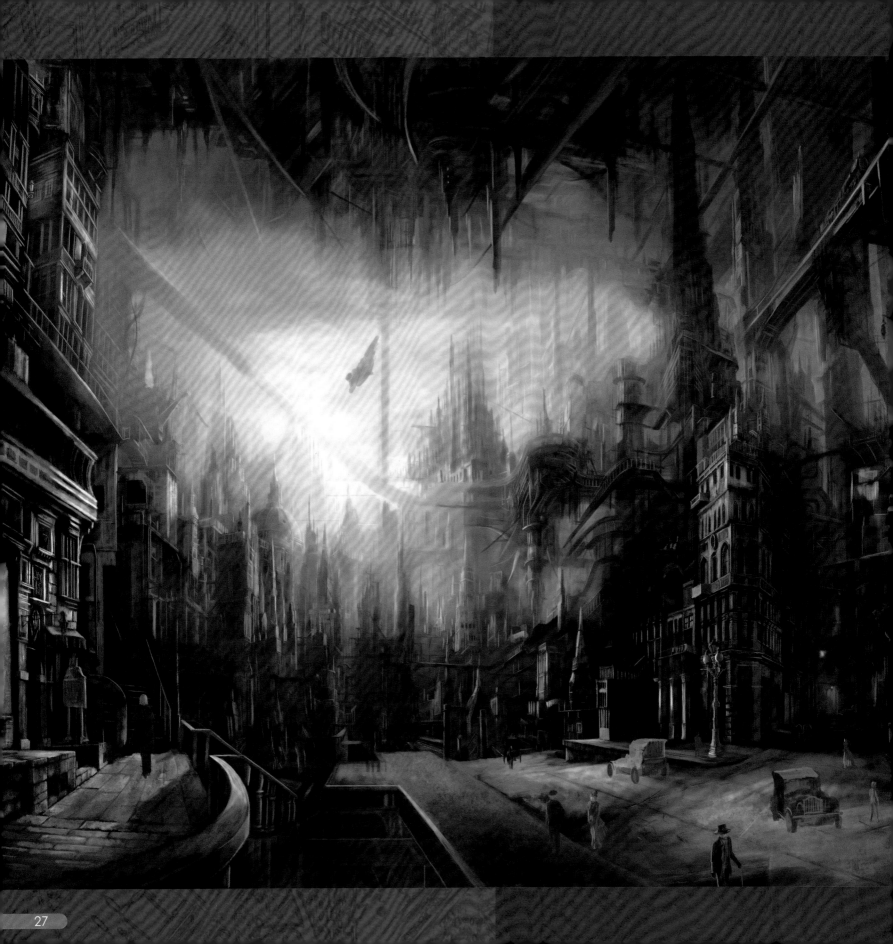

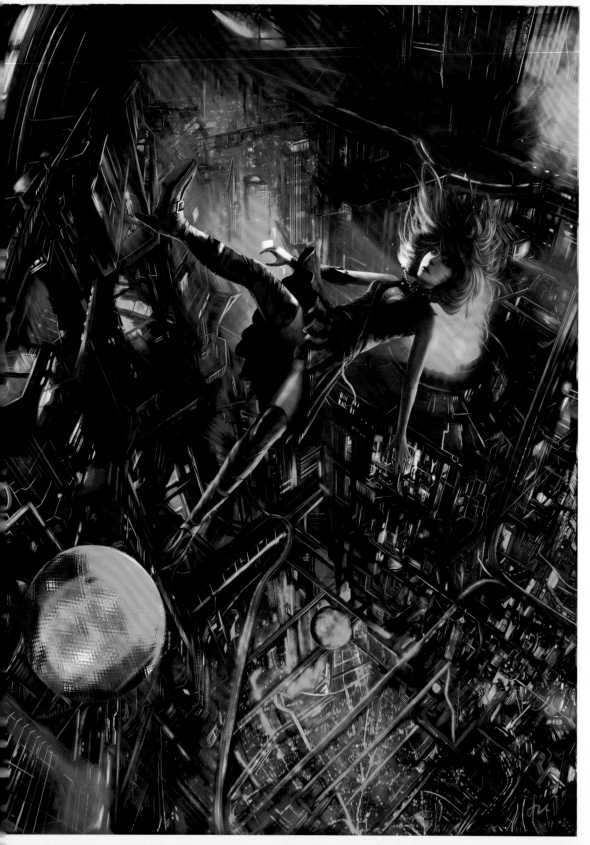

## 繪圖經歷

**啟蒙的開始：**
各種動漫同人亂繪

**學習的過程：**
素描班 > 炭筆 > 水彩 > 電繪

**未來的展望：**
目前以個人工作室的方式與出版社合作各式封面、場景、人設，也固定在接一些繪圖案子，希望技術能越磨越好。

🖊 墜落少女（右）／最初是為了練習場景的作品，居然意外獲得「小哈」2011 Best Rated Art 的榮譽。想用透視法來表達夜晚城市錯綜複雜的美感，但畫著畫著，突然很想畫出夜城那種輝煌卻又寂寥的感受。少女將寧靜的夜空幻想成一片自由的海洋，她，是望著天的。不在乎下面燦爛的都市，只是單純望著天空，在空中。

🖊 被遺忘的都市（中上）／以遠古都市當作作品的基調，在雲霧飄渺間，其實，我真正想表達的還是科技殞落的無常，以及歷史塵封的感受。至於人物設計，這回我用了比較偏西式的輪廓來描繪。

🖊 夢迴之森（中下）／璀璨是他們冒險旅程的起點，直到那不知通往何方的未來，初衷，永遠也不會忘記。

🖊 紛飛～黎明之刻（左上）／這是 2010 年底參加巴哈＜花繪展＞繪圖活動的作品，算是早期較滿意的作品之一。構圖主要的大項分為幾處，原創御姐、薰衣草飛舞、以及黎明、星辰等等細項，嘗試用薰衣草的花舞，來表達黎明充滿希望的感覺。

🖊 飛雪（左下）／當初一直很想畫一張狂暴的雪景圖，這張就是個人用來磨筆的作品，重點擺在人物的動作性、暴風雪的狂暴氣息。由於光源用的較為陰森，所以就加條龍進去增加肅殺的緊張感。

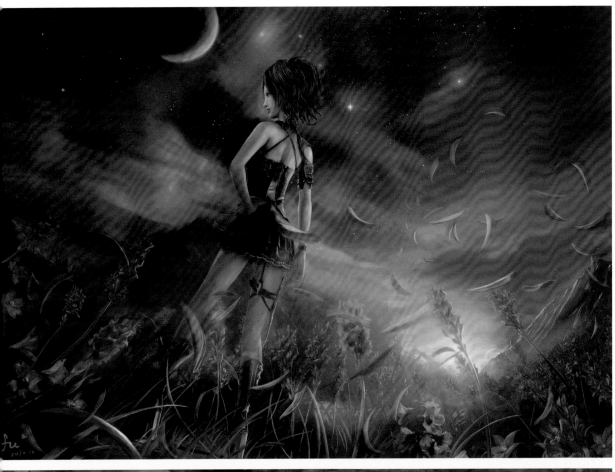

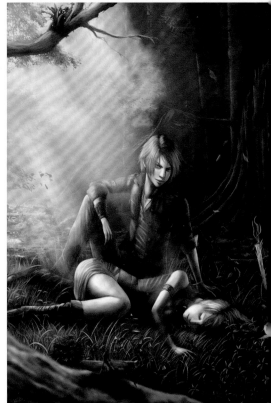

# FUFU ARTWORK

STEP.04 ────
決定光源方位布置，把過亮和過暗的部分稍作調整，讓整體光感看起來更一致。

STEP.03 ────
把角色加入場景，並加以調和，另外增加一些其餘的點綴。

STEP.02 ────
接著開始構描場景，這幅作品主要想畫出末日都市的感受，所以畫了許多荒廢頹倒的建築。

STEP.01 ────
由於大概的構圖已經在腦海，所以直接大膽的畫出角色剪影，剪影不需要畫得太過精細，之後還有許多調整修改空間。

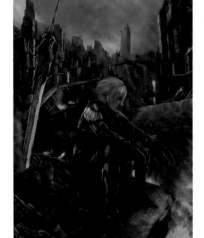

STEP.08 ────
正式上色，把整體的氣氛定為藍色調，以符合藍夜主題。

STEP.07 ────
於背面再增加一個光源，並且順著光源處理相關細節。

STEP.06 ────
進一步修細，繼續調整描繪天空與火焰的細節。

STEP.05 ────
反轉整幅畫來檢查是否有不和諧的部分，並且描繪人物細節，於下方的位置再增加一個光源，希望能讓畫看起來更有層次感。

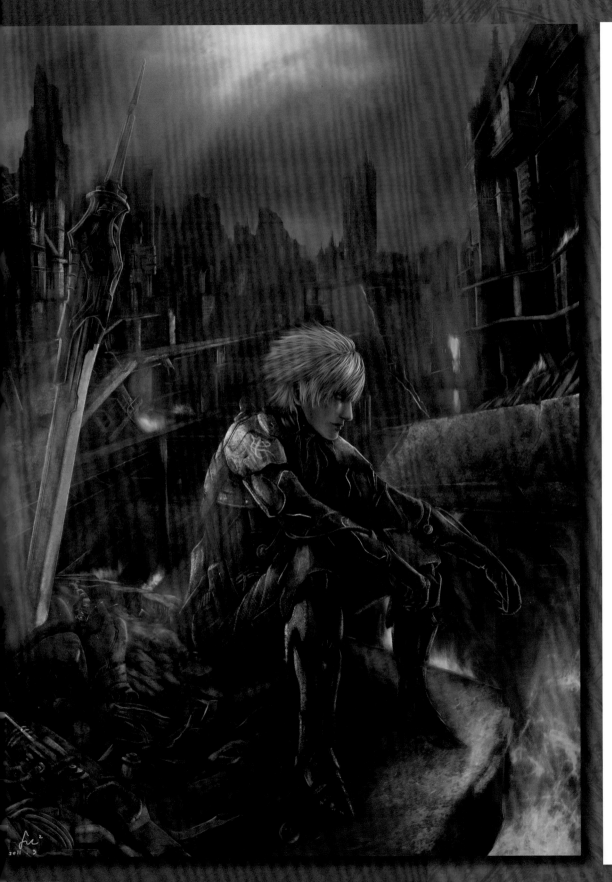

## STEP.09

因為想表達天空透下月光的感受，所以又增加了
天空的光源，這裡為避免光源混亂，先將藍色隱
藏方便調整月光，只留盔甲的部分。

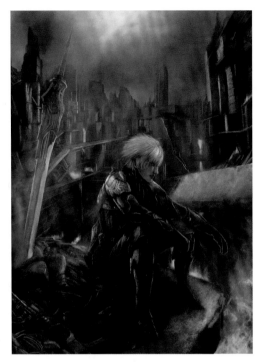

## STEP.10

把所有光源重新加入，再將整幅畫的細節全數調
整完畢，最後簽上名宣告完成囉。

✐ 藍夜／藍夜這個作品對我而言，是一首幽深
的奏鳴曲。在很多時候，我們只能拿起手中
的劍，置死地而後生。天使也好，惡魔也罷，
在生存面前，都已經不再重要。

**個人簡介**

畢業／就讀學校：

東海高職

個人網頁：

http://xiaobotong.deviantart.com/

http://www.plurk.com/Purple_thunder

墮落地獄的天使／創作主因：因為 BL 所以我畫 GL…。創作時的瓶頸：仰角的神情。最滿意的地方：情境

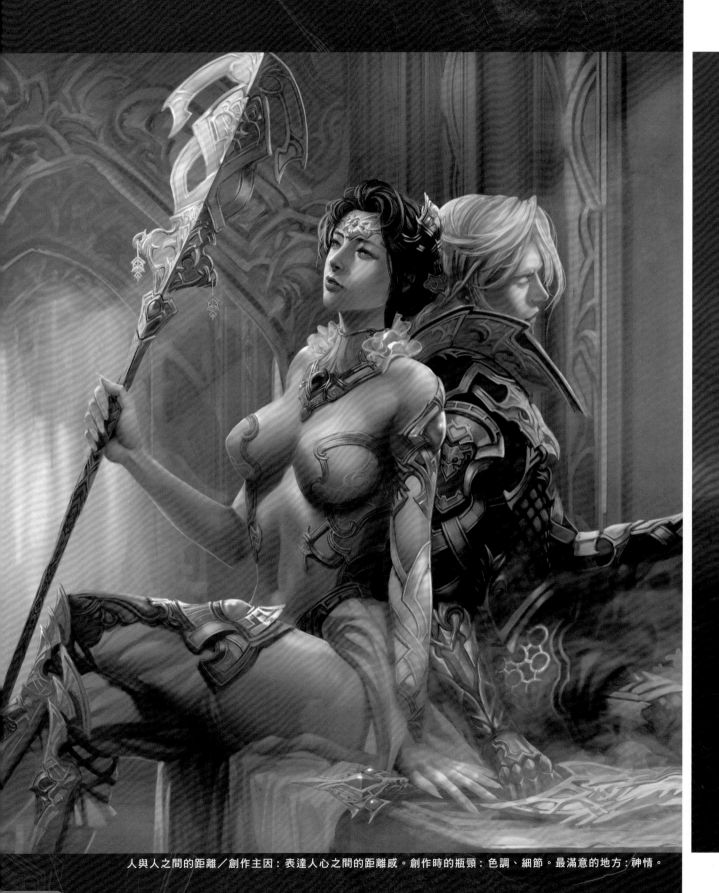

人與人之間的距離／創作主因：表達人心之間的距離感。創作時的瓶頸：色調、細節。最滿意的地方：神情。

# 繪圖經歷

### 啟蒙的開始：
喜歡電玩動畫漫畫的各種相關資訊

### 學習的過程：
自學

### 未來的展望：
成為國際水準插畫師

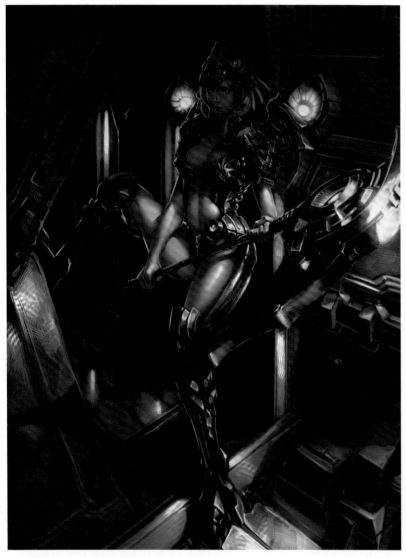

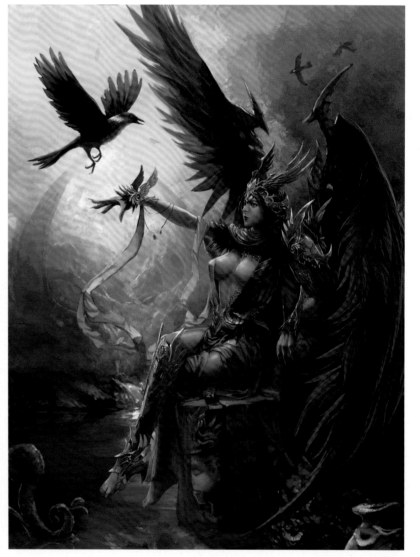

❧ 機器女／創作主因：因為想畫點不一
樣的區別奇幻。創作時的瓶頸：光影
的拿捏。最滿意的地方：區光。

❧ 羽靈／創作主因：因為遊戲公司的星
宿設定影響。創作時的瓶頸：角色的
神情。最滿意的地方：氛圍。

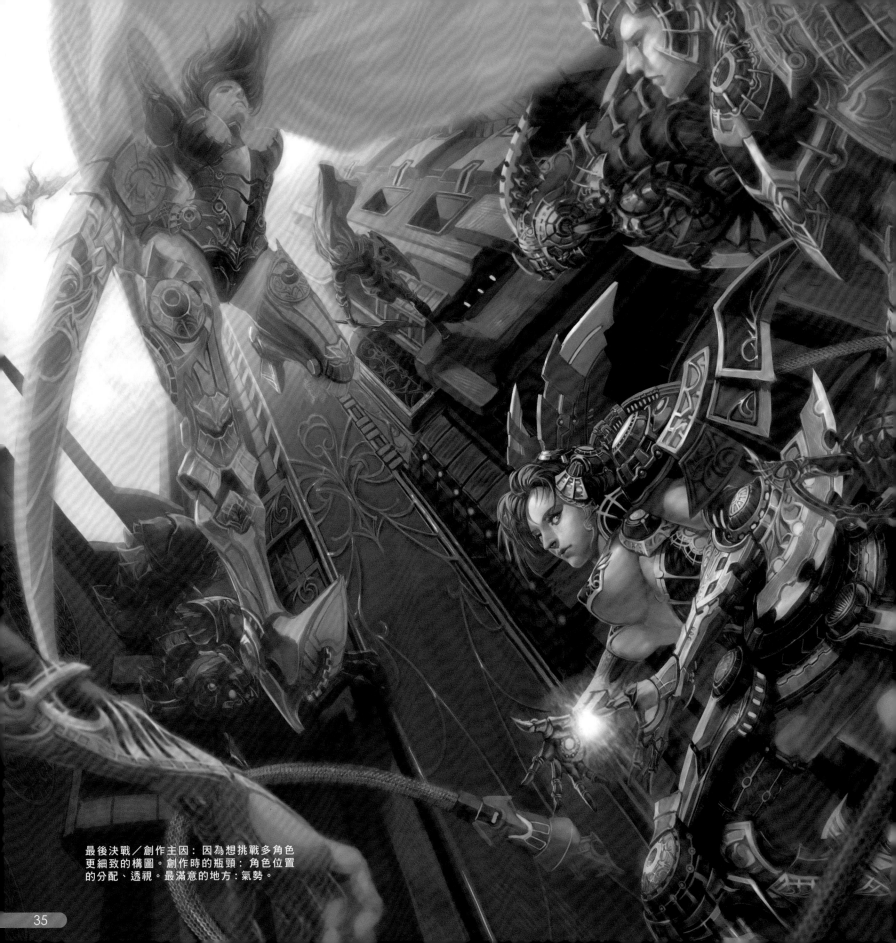

最後決戰／創作主因：因為想挑戰多角色
更細致的構圖。創作時的瓶頸：角色位置
的分配、透視。最滿意的地方：氣勢。

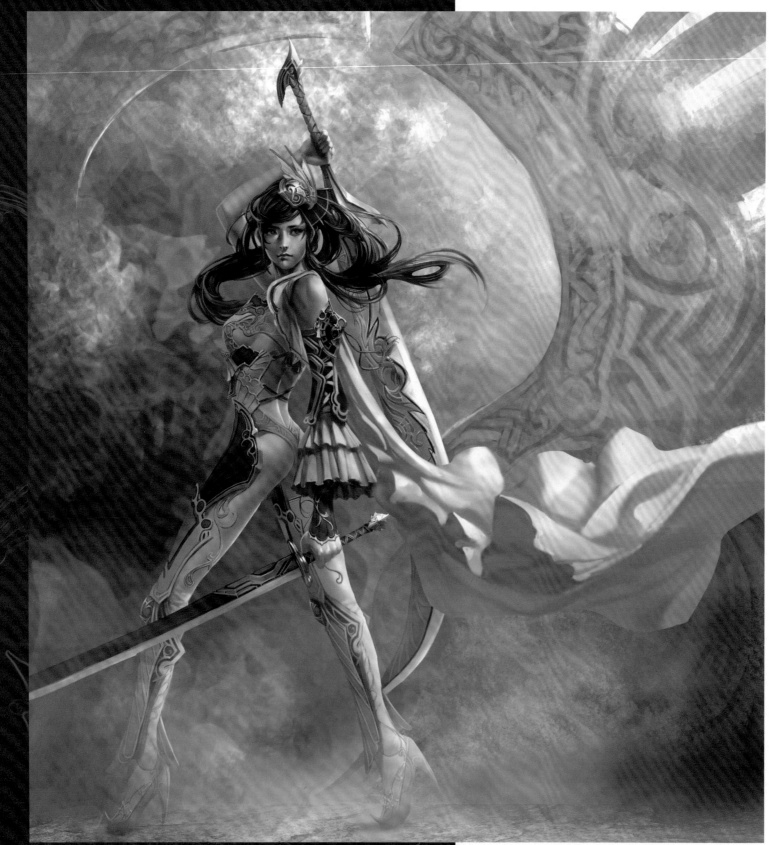

離別的女神／創作主因：因為離開遊戲公司的心情。創作時的瓶頸：氛圍。最滿意的地方：氛圍。

天狼／創作主因：

創作的主因：因為遊戲公司的星宿設定影響。創作時的瓶頸：臉部的修改。最滿意的地方：臉。

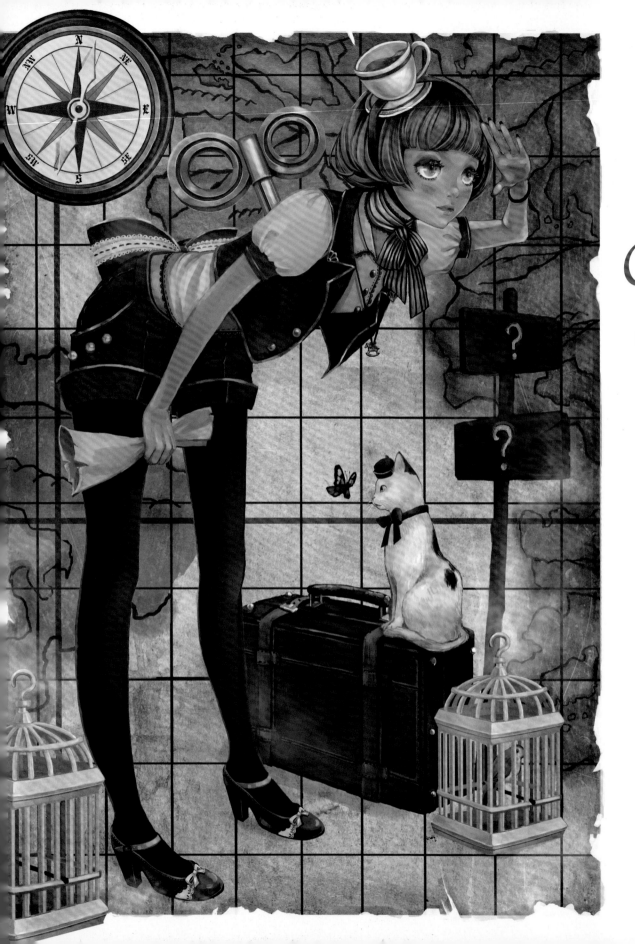

MAJO CIPHER

## Zihling

個人簡介
畢業／就讀學校：
亞太創意技術學院
數位媒體設計系
畢業／就讀學校：
漫研社
個人網頁：
http://www.zihling.com/
E-mail:zih@zihling.com
PIXIV ID = 93866

旅行／前往未知的目的地。

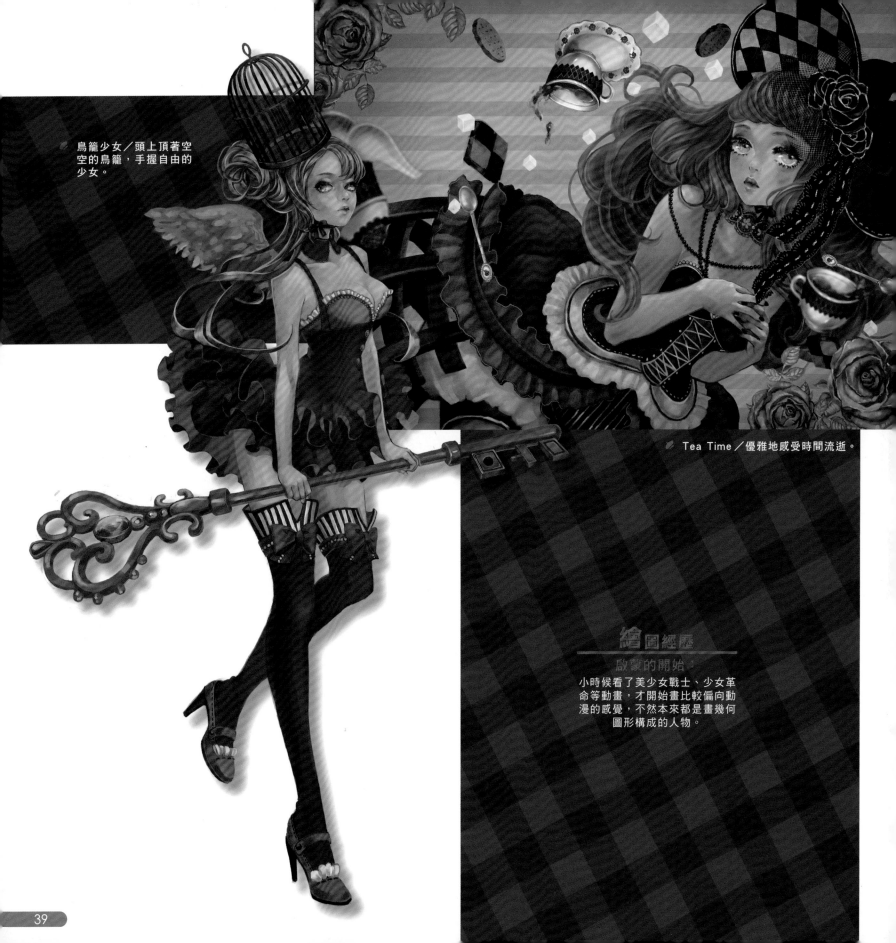

鳥籠少女／頭上頂著空空的鳥籠，手握自由的少女。

Tea Time／優雅地感受時間流逝。

## 繪圖經歷

### 啟蒙的開始：

小時候看了美少女戰士、少女革命等動畫，才開始畫比較偏向動漫的感覺，不然本來都是畫幾何圖形構成的人物。

✍ 金之蝶／最近迷上金色。

✍ 櫻色／櫻 Exhibition 2012 展出作品。

女孩／猶豫著是否要拯救旁邊的蝴蝶。

裝飾品／網站的 TOP 圖。

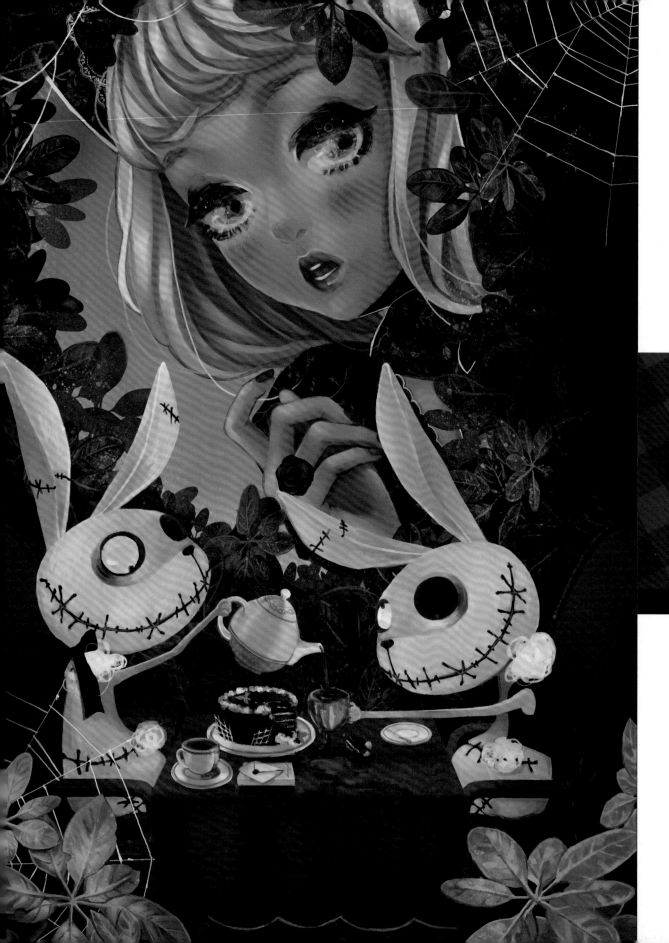

## 繪圖經歷

### 學習的過程：

高中畢業那年得到了繪圖板後開始練習電繪，一開始就對上色很有興趣，也鍾愛風格強烈並且帶有個人特色的畫法，所以只專注於提昇這一塊。

到了大二還是大三才開始真正想練習骨架等自己不擅長的東西，好像有點本末倒置，不過當初自己摸索的繪圖方式也不見得沒有收穫，所以也不後悔。

現在則是盡量利用時間練習透視、骨架以及構圖，希望可以從中找到屬於自己的一套畫法。而完稿則是對自己要求必須維持一定的精緻度，我大概得了一種不刻圖就會死的病。

● 發現／女孩發現了什麼？

## 繪圖經歷

### 未來的展望：

提昇辨識度，希望能讓自己走向品牌化。

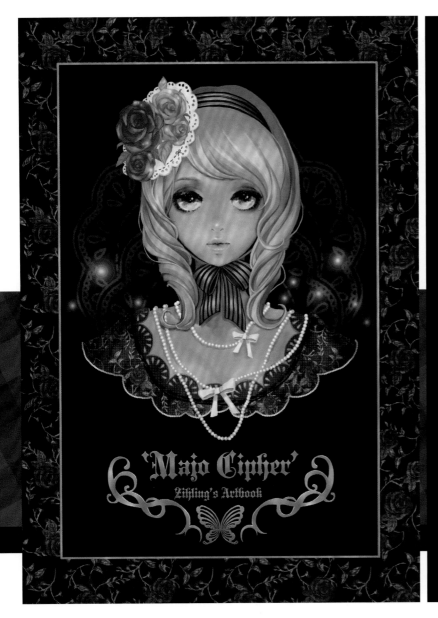

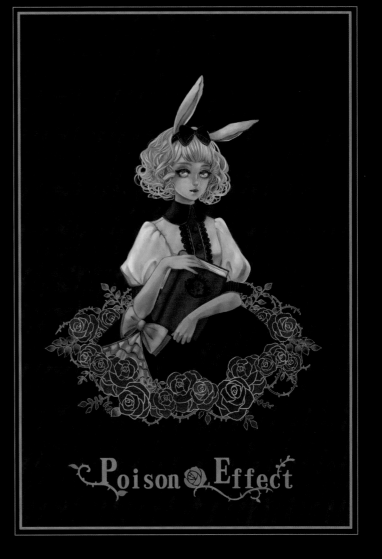

# Majo Cipher

Majo Cipher 架空的少女服飾品牌。型錄內容皆為鉛筆設計稿,風格走向偏裝飾性,應用了不少花卉、條紋、蕾絲等元素來呈現每件作品。

# Poison Effect

毒藥效應(Poison Effect)是以仿童話風格作為基礎架構的成人繪本,故事內容圍繞在「高傲自私的公主」以及「內心孤寂的魔女」之間,繪本主要闡述的重點是「慾望」。完成品除了平面印刷作品之外,還包含人聲朗讀 CD。

宣傳頁面
http://www.zihling.com/CWT31/index.html

宣傳頁面
http://www.megumi.acsite.org/MAJO/index.html

鴉參
RavenTrio

## 個人簡介

**畢業 / 就讀學校：**
實踐大學媒體傳達設計學系 – 數位遊戲創意設計組

**曾參與的社團：**
內湖高中卡漫社第 18 屆幹部（書記兼教學）

**個人網頁：**
Pixiv：http://www.pixiv.net/member.php?id=252830
E-mail：syh3iua83@gmail.com

**其他：**
有興趣的人可以透過信箱或是 PIXIV 的訊息和我連絡，無論是委託、發問、對我的作品有一些想法、或單純想交個朋友的，我都很歡迎。

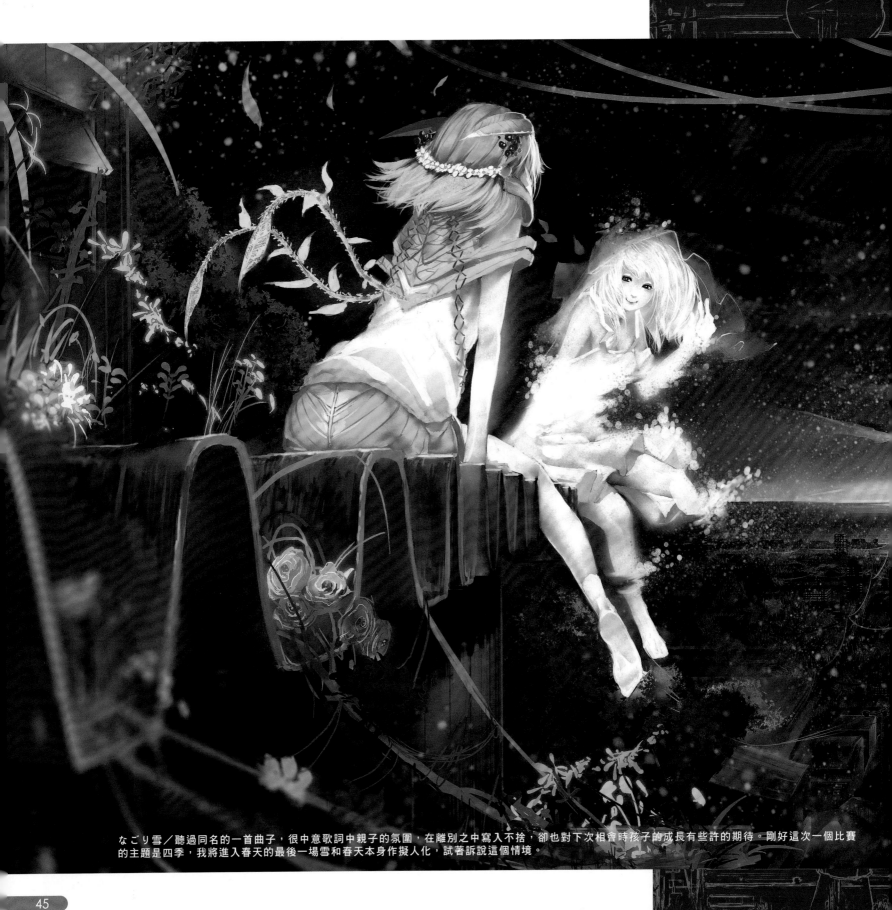

なごり雪／聽過同名的一首曲子，很中意歌詞中親子的氛圍，在離別之中寫入不捨，卻也對下次相會時孩子的成長有些許的期待。剛好這次一個比賽的主題是四季，我將進入春天的最後一場雪和春天本身作擬人化，試著訴說這個情境。

## 繪圖經歷

### 啟蒙的開始：

最初只是國中那時候很喜歡看動漫畫，還有輕小說，上課在課本上亂畫時，偶然畫出了人臉的輪廓，當然很粗糙，但是這一點成就感促使我一張又一張的繼續畫下去，就這麼栽進去了。

### 學習的過程：

高中時在畫室上過一年的素描和水彩，除此之外我透過觀察和欣賞作品來精進自己。平時沒事就拿出筆記本多畫些素描，但不是死命苦練，我告訴自己也要有時間去看更多好作品並和他們學習。

一直以來我都只有畫畫鉛筆稿，本來也是想當個興趣就好。但大三升大四的暑假我開始正式接觸電繪，到現在為止大約一年半，我很慶幸自己有踏出這一步，因而能讓我體會真正完成一張作品時的快樂。

### 未來的展望：

我通常不執著於沒有意義的華麗，而是透過氛圍、神情、動作，去訴說一個情境。所以我對小說插畫、角色設定等一直都有興趣，作家那股想要說故事的心情很能引起我的共鳴，未來如果有機會，我想要進入那個圈子，和作家一起詮釋他們的作品。

宇宙水體／其實對人來說水就像宇宙一樣深不可測，畢竟他們同樣都不是我們的生存環境，也因此我覺得兩者有許多共通之處，所完成的這張算是我直白的一個詮釋。

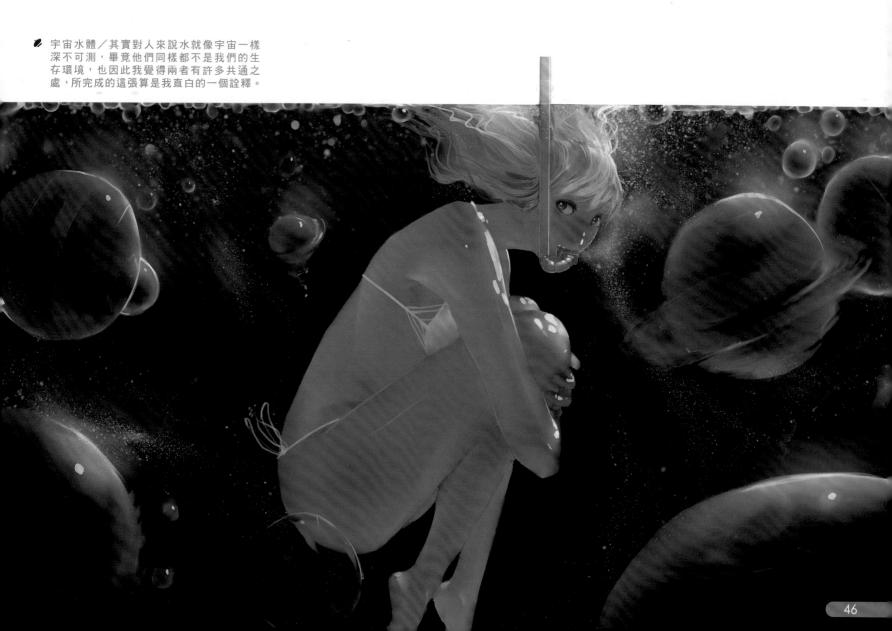

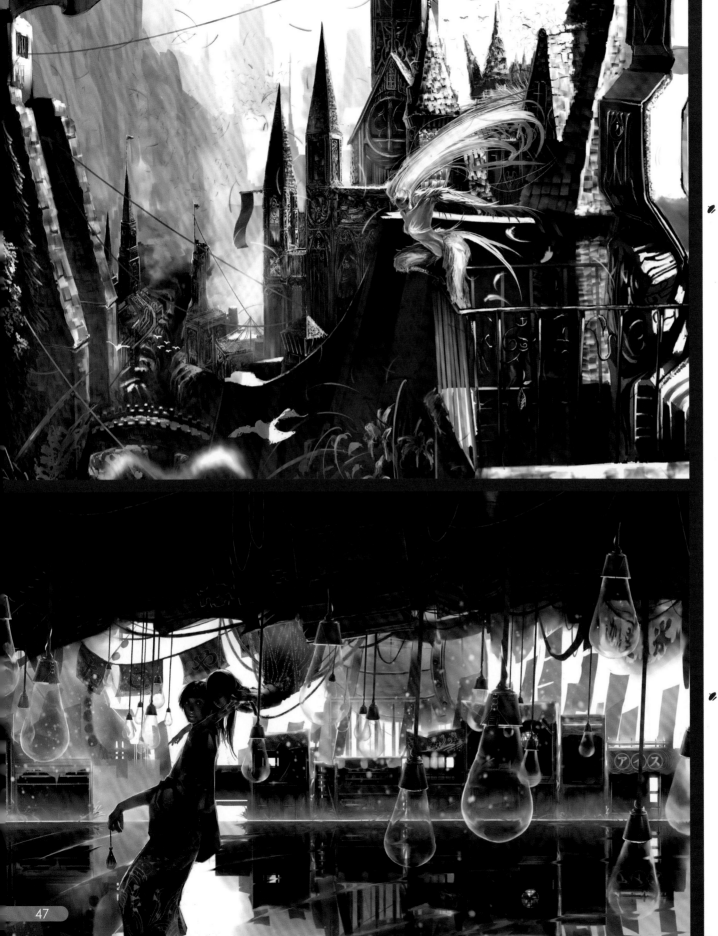

Harpy／畫這一張的時候比較沒有想什麼情境或故事，只是想畫隻鳥人，不過畫一畫發現畫面平衡不好，畫布越拉越大，到最後背景就變得一發不可收拾，只好認命的去找建築相關的資料。

セカイ系夏祭り／我很喜歡「世界終末的 Boy meets girl」這一類主題，最終兵器彼女算是一個代表，不去談戰爭情勢，而是聚焦在小人物上的故事。

Capgras delusion／去年的萬聖節畫的一張圖，標題是一種總認為「周遭認識的人已經被某個長的一模一樣的人取代掉了」的精神疾病。覺得挺有趣的，所以也採用了一個比較詭異的構圖。

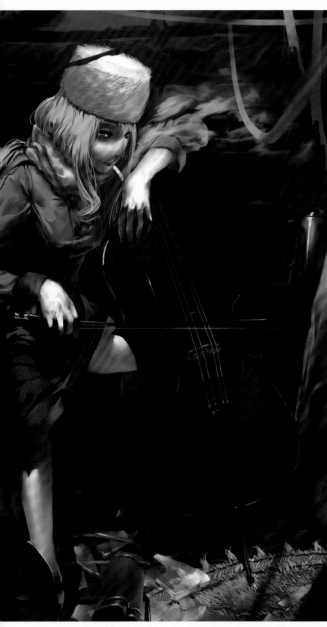

Banished Cellist／原先是富貴人家的小孩，卻因為家道中落而流放到街頭，幹盡了偷拐搶騙求生存，接近成人的時候已經是管制周遭一帶小混混的大姊頭。一次手下帶回來的大提琴，讓她回想起以前的日子...總是有些曲子不會從記憶中消逝。

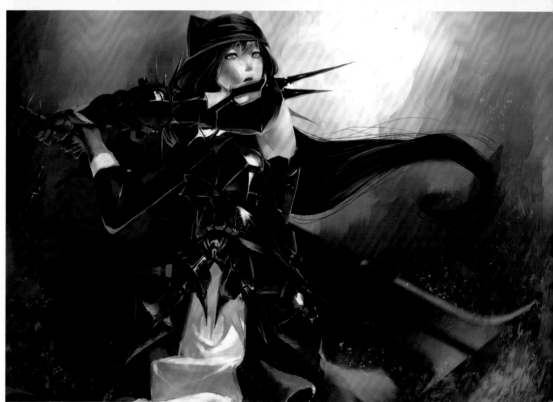

Shadow Sickle／滿早以前的原創角色，畫這一張除了練習金屬質感之外，也是為了重新確認一次她在我心目中的樣子。這一張本身沒有畫什麼特別的情境進去，不過這個角色陪我度過了許多練習的時光，所以派她出場一下，哈。

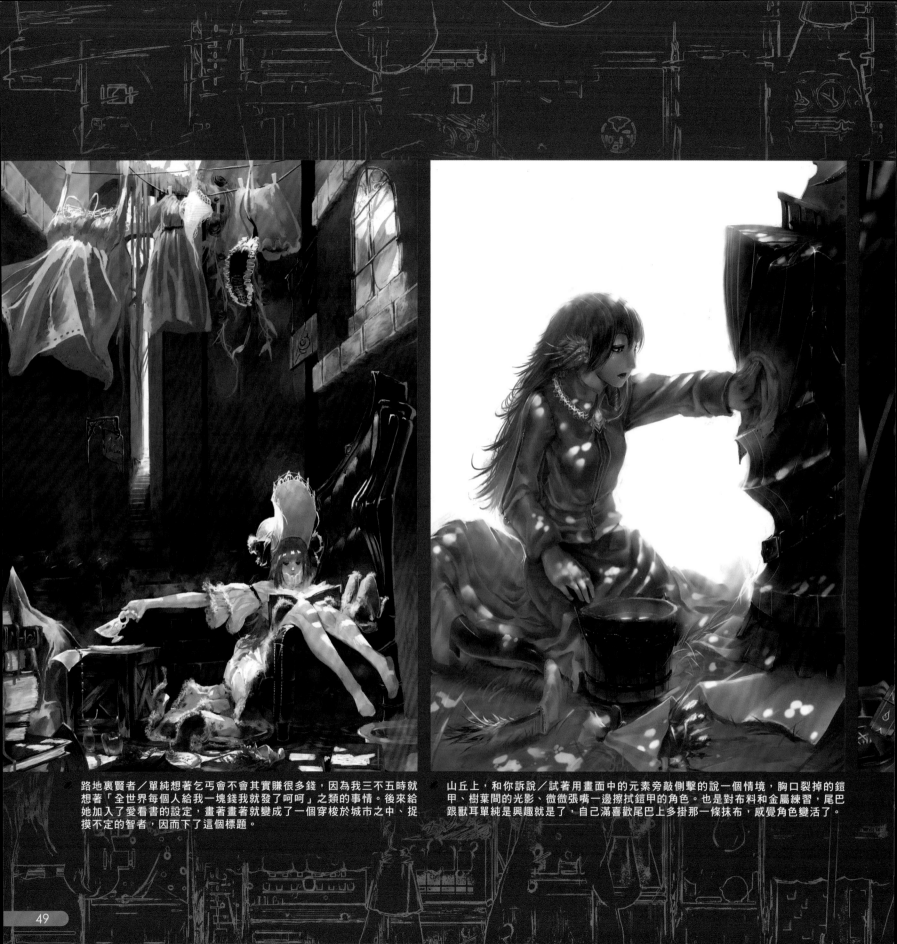

路地裏賢者／單純想著乞丐會不會其實賺很多錢，因為我三不五時就想著「全世界每個人給我一塊錢我就發了呵呵」之類的事情。後來給她加入了愛看書的設定，畫著畫著就變成了一個穿梭於城市之中、捉摸不定的智者，因而下了這個標題。

山丘上，和你訴說／試著用畫面中的元素旁敲側擊的說一個情境，胸口裂掉的鎧甲、樹葉間的光影、微微張嘴一邊擦拭鎧甲的角色。也是對布料和金屬練習，尾巴跟獸耳單純是興趣就是了，自己滿喜歡尾巴上多掛那一條抹布，感覺角色變活了。

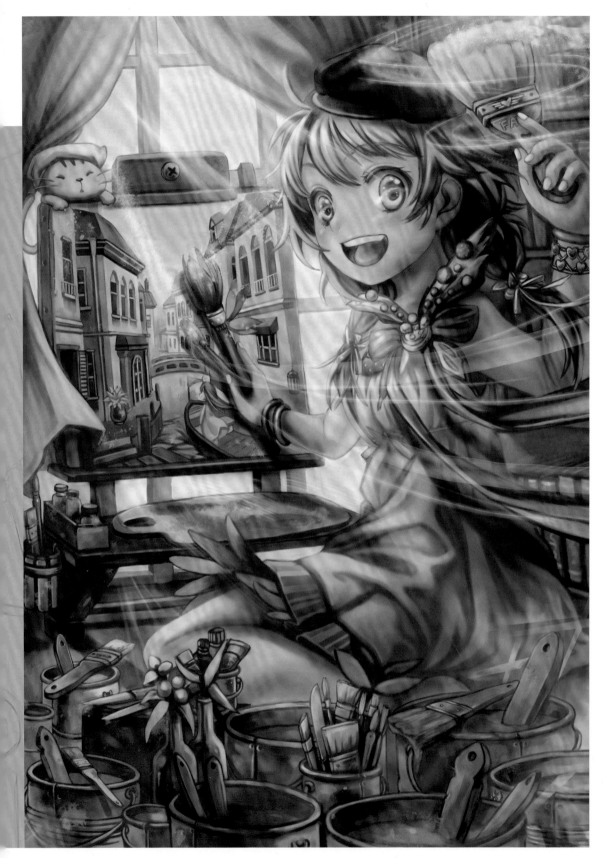

# 叭噗
# BABAPu

## 個人簡介

畢業／就讀學校：
康寧護校

個人網頁：
http://ameblo.jp/bapu-paradise/

其他：
曾出過的刊物／Perfect Day

近期狀況：
參加 C.C レモン擬人化，意外地入
選了('∀')

最近在忙／玩／看：角川插畫大賞

近期規劃：
「pixiv girls collection 2012」

繪畫娘／隨心所欲地舉起畫筆畫
吧！啪拉啪拉（≧　≦）／

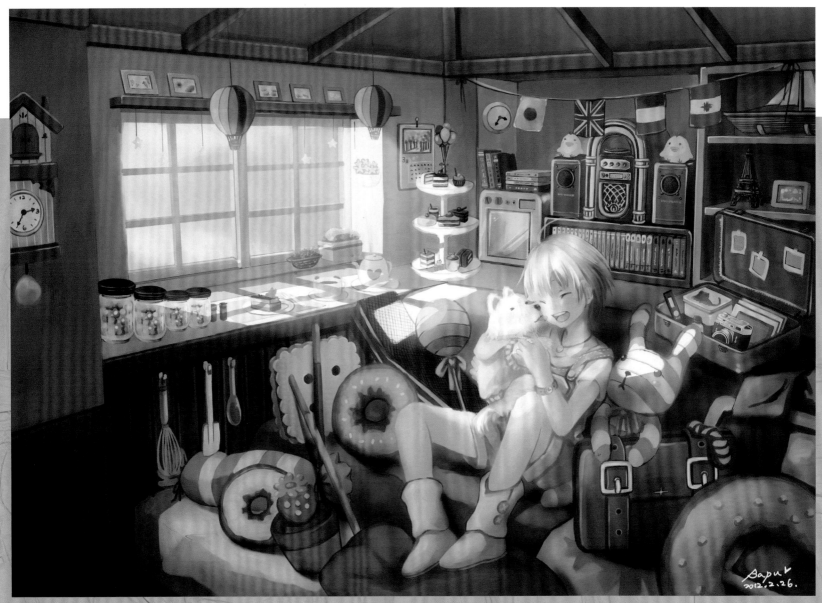

✎ 與主人的幸福下午茶時光／算是夢想中理想的房間（笑）很多甜點，以及與旅行相關的東西，國旗也是我很喜歡的國家的國旗（'艸'）

## 繪圖經歷

**啟蒙的開始：**
啊呀..不知從何寫起…（°°）；認真開始畫圖大概是遇到河馬老師以後吧。差不多一年多前。

**學習的過程：**
苦中作樂（笑）。

**未來的展望：**
希望可以邊接案子邊累積自己的實力。

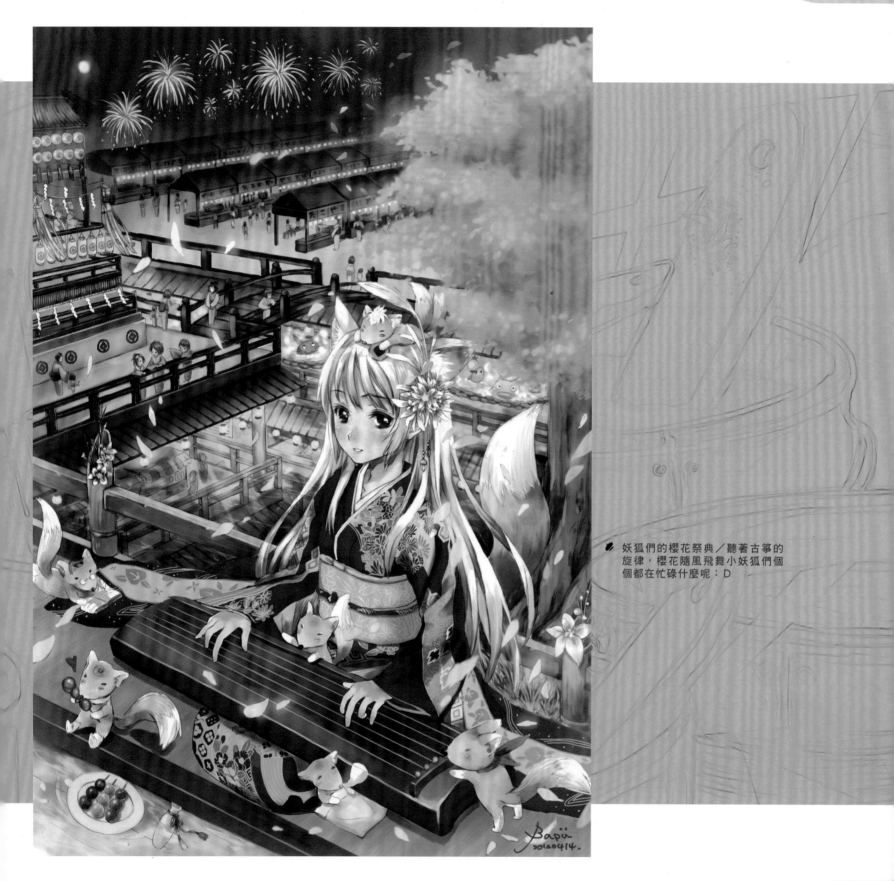

妖狐們的櫻花祭典／聽著古箏的
旋律，櫻花隨風飛舞小妖狐們個
個都在忙碌什麼呢：D

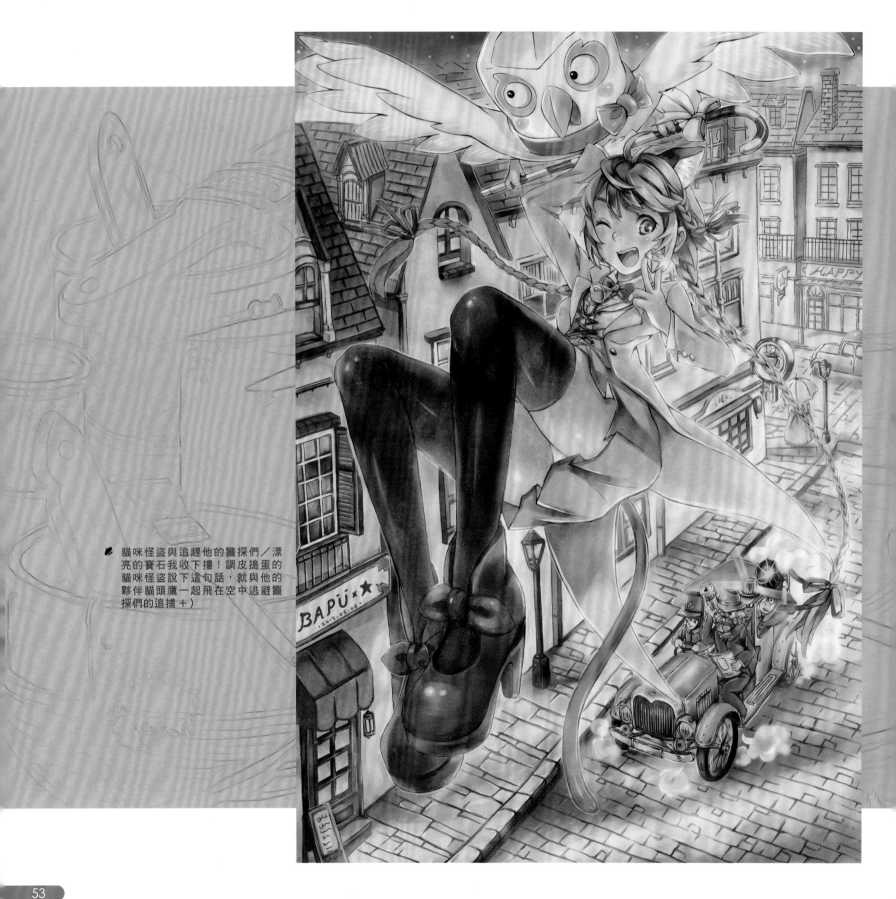

貓咪怪盜與追趕他的警探們／漂亮的寶石我收下囉！調皮搗蛋的貓咪怪盜說下這句話，就與他的夥伴貓頭鷹一起飛在空中逃避警探們的追捕＋）

迷い子と黒うさぎ。

迷路的孩子與黑兔／潘朵拉之心
的奧茲跟愛莉絲聽見懷錶的旋律
兩人相遇的時候。
為了讓艾莉絲飄起來花了很大的
工夫 =)

Bapu
2012. 3. 12

北海道魔法少女（上圖）／以北海道為主，將地區
的特色融入角色裡。
手上拿的牛奶搥打到壞人以後壞人會突然幫起忙
碌中的北海道人們ＸＤ 身邊的是類似愛奴人的小
矮靈，很喜歡吃哈密瓜，不知為何總能從衣服拿
出哈密瓜來吃＋_

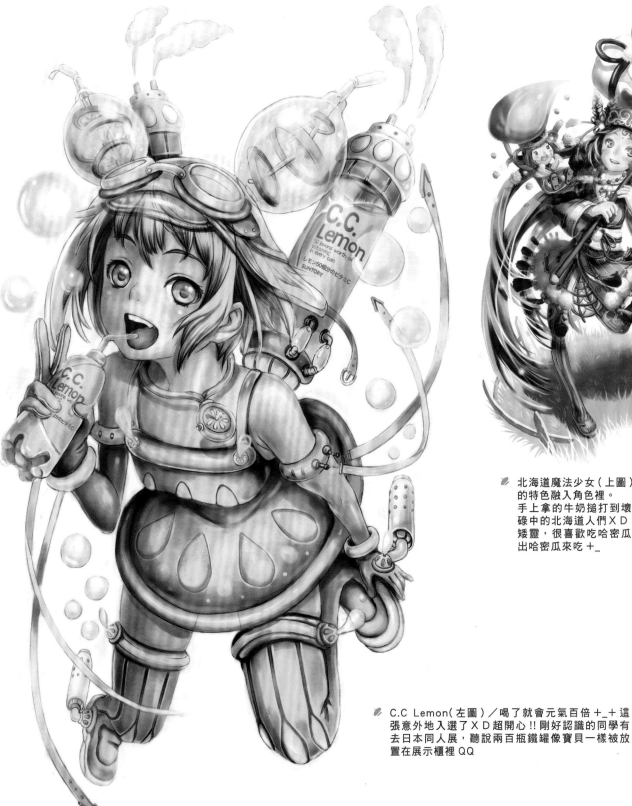

C.C Lemon(左圖)／喝了就會元氣百倍＋_＋這
張意外地入選了ＸＤ超開心!!剛好認識的同學有
去日本同人展，聽說兩百瓶鐵罐像寶貝一樣被放
置在展示櫃裡ＱＱ

**個人簡介**

畢業／就讀學校：
育達商業科技大學

曾參予的社團：
ACG 動漫社

個人網頁：
http://www.pixiv.net/member.php?id=101506

# Doreen

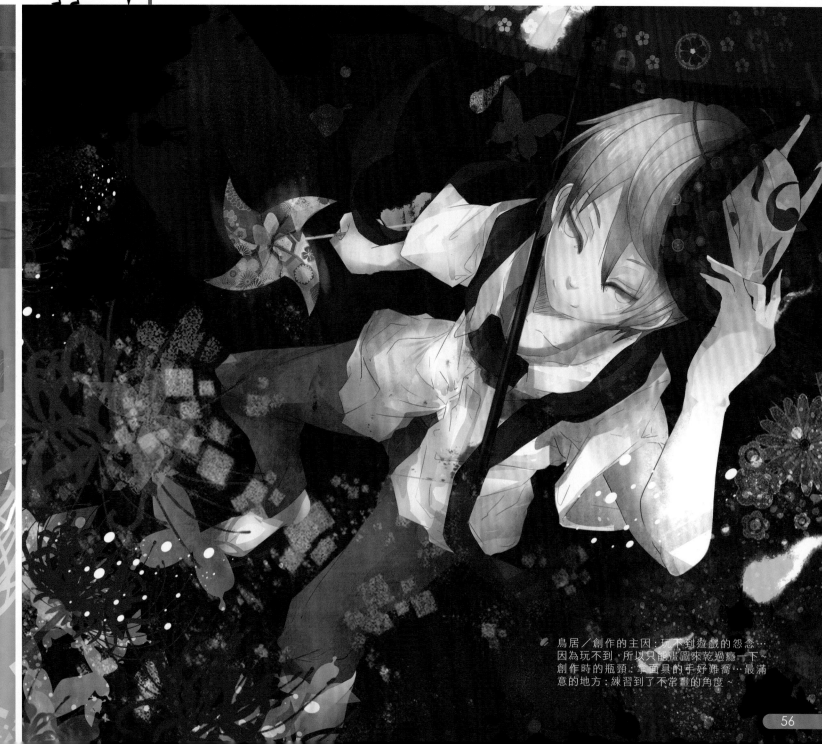

鳥居／創作的主因：玩不到遊戲的怨念…
因為玩不到，所以只能畫圖來乾過癮一下
創作時的瓶頸：拿面具的手好難喬…最滿
意的地方：練習到了不常畫的角度～

箭／創作的主因：玩遊戲時，合成到了久違的新衣服…創作時的瓶頸：沒有射過箭…所以動作覺得非常難畫…最滿意的地方：我終於有新衣服可以穿了！！！

狐狸／創作的主因：舊圖重繪…同一隻角色，想看看現在自己畫的跟以前畫的有什麼不一樣？雖然這隻狐狸已經畫了第三次了，但是每一次都有不同的感覺，還蠻有趣的～創作時的瓶頸：思考手要怎麼擺比較好…最滿意的地方：試著用了平常不擅長的橘黃色系當主色，還好沒那麼糟～

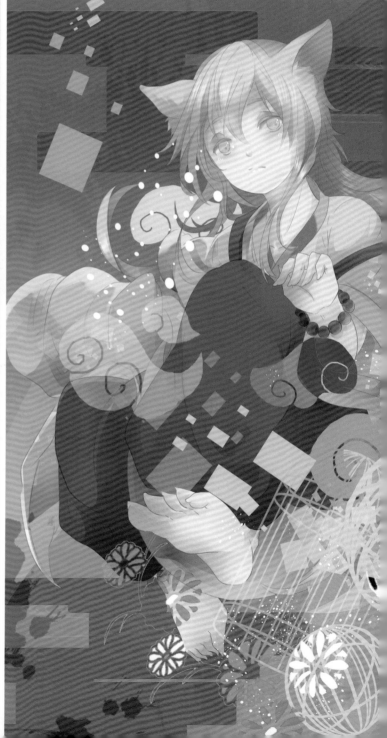

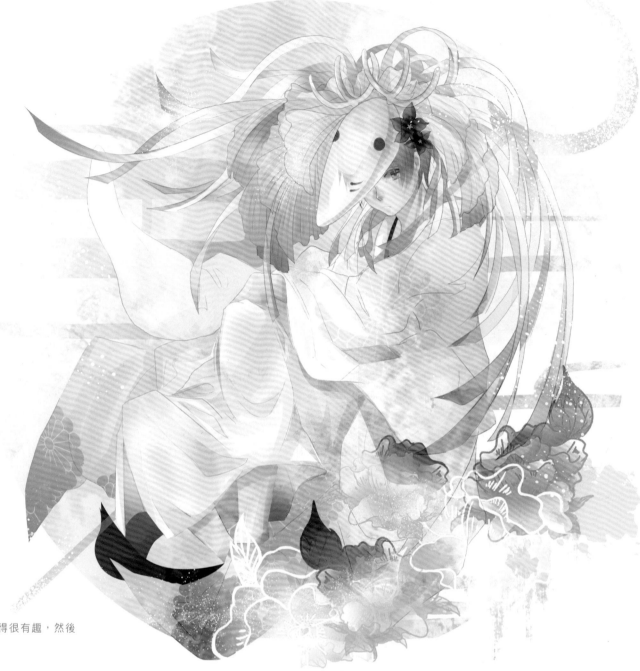

## 繪圖經歷

**啟蒙的開始：**

高中時期看到有同學在畫圖就覺得很有趣，然後就想要自己試試看。

**學習的過程：**

在手繪剛開始時，因為上網接觸了一些畫圖的論壇，才知道 CG 圖是怎樣畫出來的，也開始邊找資料邊學著用電腦來上色，在大學時碰到了繪圖很棒的友人，從友人那也學到了不少的東西～

**未來的展望：**

希望能克服自己的弱點…

🖊 月分季／創作的主因：被夏目的這套裝扮給迷惑了…創作時的瓶頸：一直糾結在服裝的配件和結構上，找了蠻多圖片做參考，但是好像每張參考資料都有不太一樣的地方…最滿意的地方：透明感～

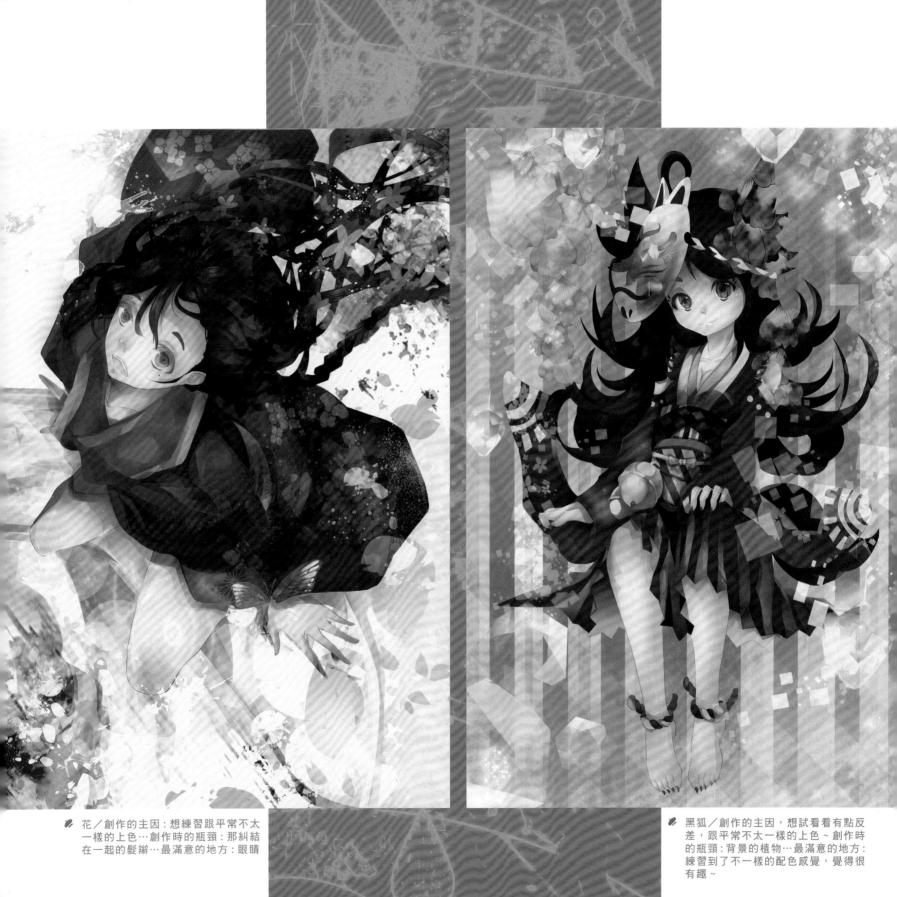

花／創作的主因：想練習跟平常不太一樣的上色…創作時的瓶頸：那糾結在一起的髮辮…最滿意的地方：眼睛

黑狐／創作的主因，想試看看有點反差，跟平常不太一樣的上色～創作時的瓶頸：背景的植物…最滿意的地方：練習到了不一樣的配色感覺，覺得很有趣～

een

虹雨／創作的主因：颱風天～～畫圖天～～～邊聽
歌邊畫圖的產物～最滿意的地方：用跟平常不太
一樣的方法去上色，然後寶石畫的很開心～

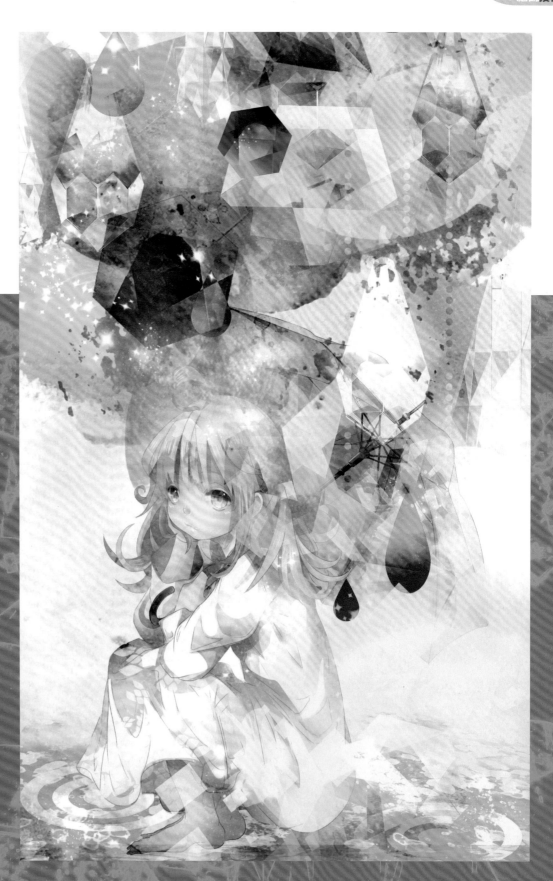

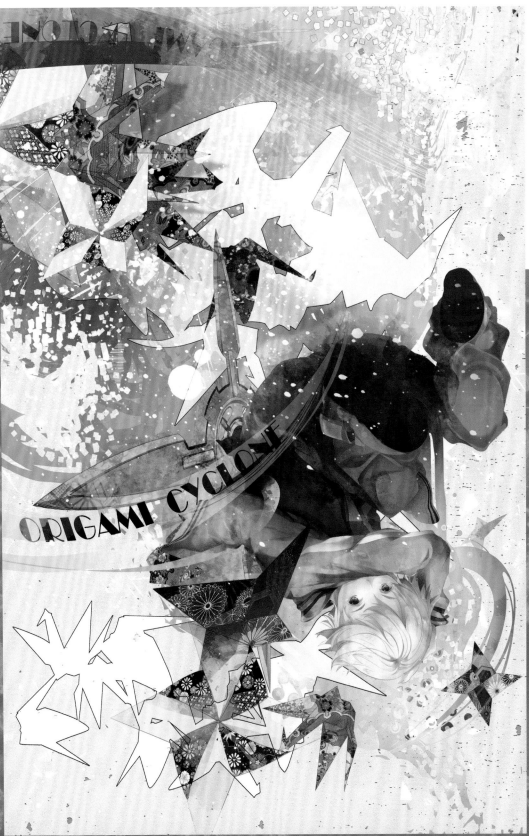

ORIGAMI CYCLONE

ORIGAMI CYCLONE ／創作的主因：原本這張圖的背景…是被退稿的海報背景…，畢竟花了蠻多時間去畫，而且也很喜歡…基於捨不得，而且想再次利用的想法，去畫了這張圖，人物則是很喜歡的動畫 TIGER & BUNNY 裡的其中一個角色，折紙旋風～創作時的瓶頸：人物的動作…紙鶴跟手裡劍好難折…最滿意的地方：色彩。

# 變
## 種水母
### watermother2004

## 個人簡介

**畢業／就讀學校：**

國立雲林科技大學－數位媒體設計系

**曾參與的社團：**

插畫社

**個人網頁：**

Pixiv：http://watermother2004.blog.fc2.com/

E-mail：watermother2004@hotmail.com

**其他：**

曾出過的刊物／雨棲之地、刺絲胞

《雨棲之地》特典／十足賣關子的男主
角，大多數時間都耗費在花朵質感上了。

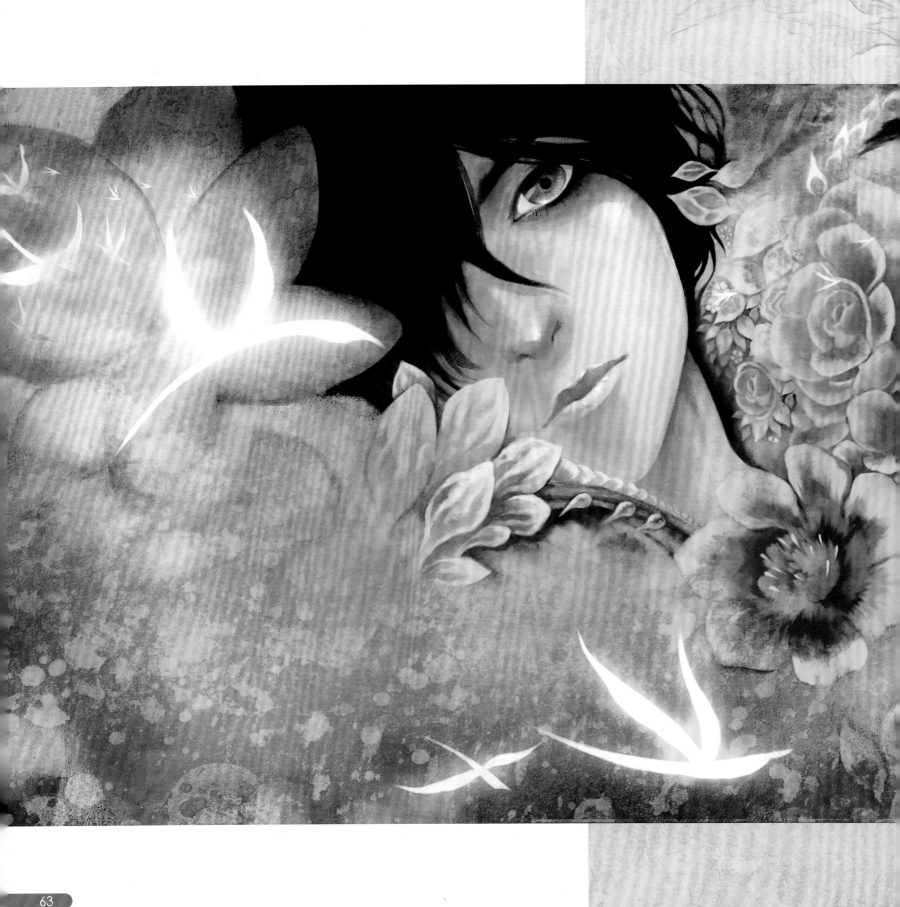

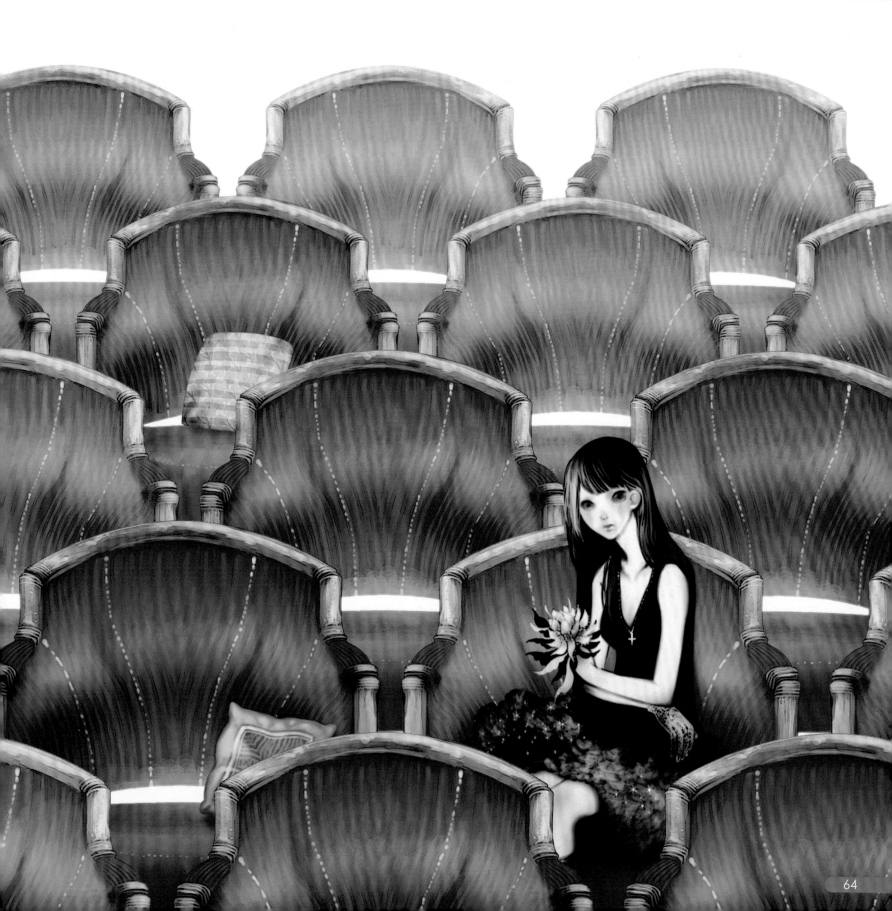

## 繪圖經歷

**啟蒙的開始：**
國小一年級看見母親畫給孩子的隨性塗鴉，對於當時的自己算是一股衝擊吧，進而引發興趣、學習創作到現在。

**學習的過程：**
總是先從描摹起家。小時候幫人臨摹動漫人物累積不少基本功，也曾為了術科考試短暫學習 3 個月的水彩，最後仍選擇普通科。面臨大學
選系難題時，才毅然決然投入了遊戲動畫相關科系，繪畫技巧在此時才真正開始精進。

**未來的展望：**
讓技巧更熟練的同時也不忘創作的根本。希望能把眼界再拓展的更寬廣些！

✏ 少女（下圖）／妖怪題材一直都是我的創作來源，這幅畫則是揉合了俏皮可愛的元素進去。

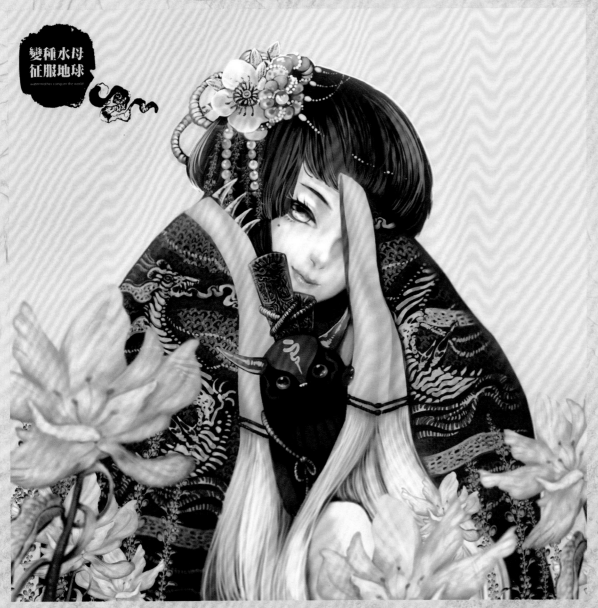

✏ waiting for someone(右圖)
／想營造出具設計感的重複物
件構圖，雖然有偷懶嫌疑卻意
外有不錯的效果。

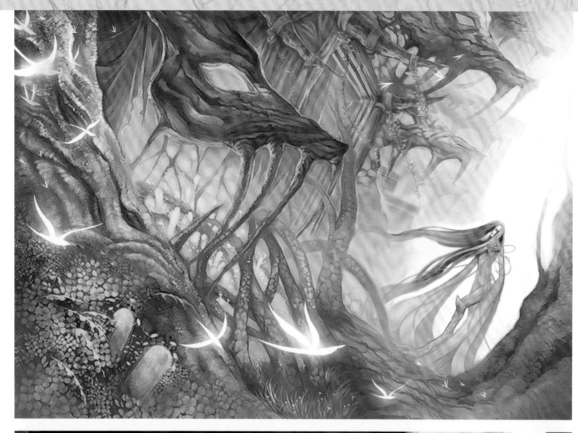

✎ 無題／嘗試融入寫實風，結果卻有點不倫不
類；跟以往的繪畫技巧有些許出入，作為紀
錄算是很有價值。

✎ 夢城／夢中的場景。
亡者透過門中飛出的紅紫色絲帶，穿越大門
後進入另一個時空，或許跟過奈何橋是差不
多的道理。
畫中有三棟建築，分別屬於三段夢境，其他
細節就留給各位自行想像了。

《雨棲之地》內插圖／個人原創漫畫內插圖。
由於故事背景設定在山林，故將三位主人翁
安排在近似忘憂森林的景致，藉由空間規劃
來講述角色間的關係。

藍熊回家／靈感來自《藍熊船長的奇幻大冒
險》一書，是本文筆幽默且天馬行空的小說，
主角是一隻不知自己身世的藍熊，不經意展
開奇幻冒險，最後終於找到自己的歸宿。

# Sword Art Online

🖊 亞絲娜（左圖）／SAO 的女主角！！想把亞絲娜畫的更有氣勢一點，心動下的產物～

# 張小波

## Dillon-DoX

## 個人簡介

畢業／就讀學校：
育達科技大學

曾參與的社團：
熱音 美術社

個人網頁：
Pixiv：http://www.pixiv.net/member.php?id=2362674

巴哈姆特：http://home.gamer.com.tw/homeindex.
php?owner=a125987992

FB：http://www.facebook.com/a125987992#!/
a125987992

其他：
目前全心投入自己喜歡的創作插畫，正在進行許多案子
有日本遊戲專案！封面插圖等等！！
世界不會因為你沮喪就失去色彩，重點還是在於你自己
心中的想法，樂しい繪畫。

曾出過的刊物：近期會出～

為自己社團發聲：畫你所愛 愛你所畫 社團
http://www.facebook.com/groups/178115892210373/

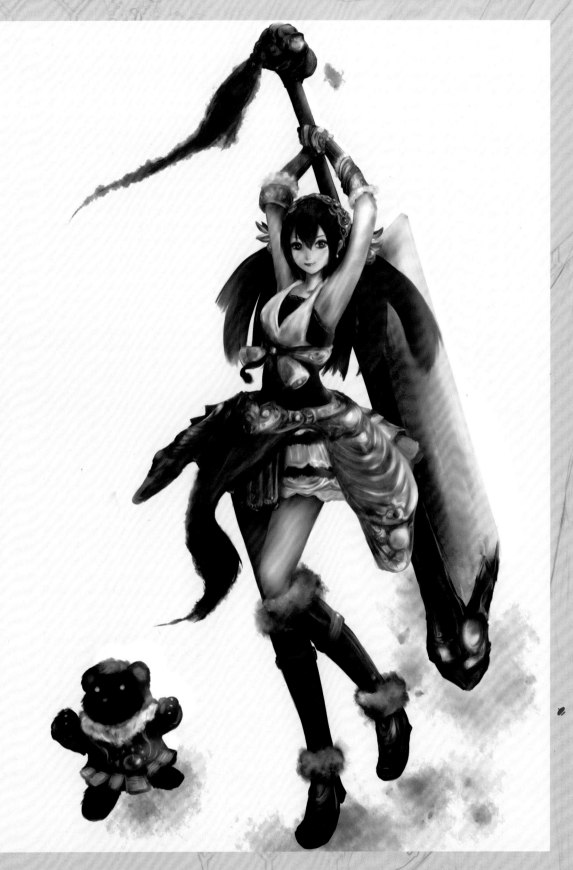

魔法少女（右圖）／魔法少女一張寧，
身旁有護林將軍，黑熊爺輔佐
手持護城金刀，斬妖退敵，台灣萬歲～
我想到台灣..就只想到金門菜刀跟台灣
黑熊＝＝
加上了一些原住民的裝飾跟鎧甲～口～
好像一點都不魔法少女了 XD

C-Painte
繪師搜查員

## 繪圖經歷

**啟蒙的開始：**
小時候就是超級電視兒童，喜歡把看到的卡通人物都記錄下來！希望能永遠記住他們~（笑

**學習的過程：**
一直很喜歡塗鴉畫畫，也有參加過一些比賽，但是都是手繪作品，中間停了好一段時間在玩音樂，電繪則是在這兩年才開始接觸的！

**未來的展望：**
希望有一天能做一部動畫摟（遠望

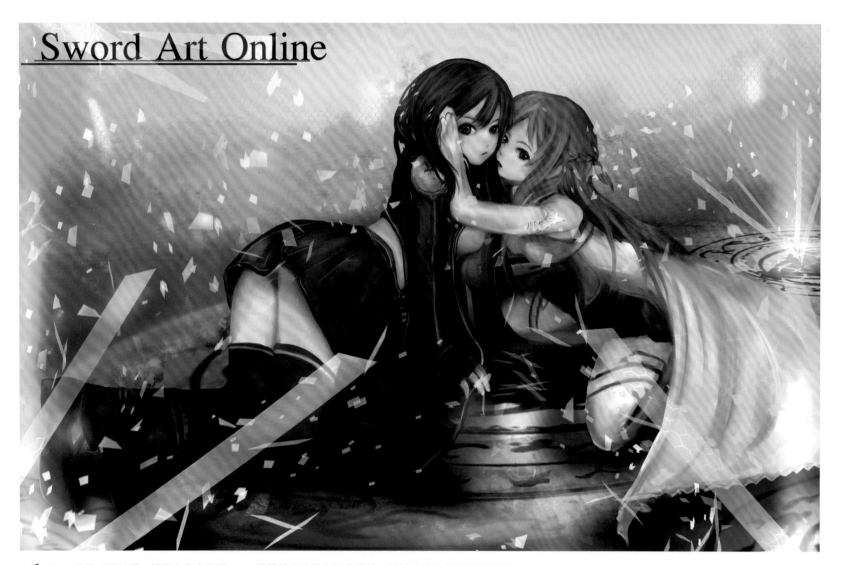

Sword Art Online

SAO 桐子／亞絲娜：桐子由我來保護 、 ✎ 這張想表達得大概是這樣，話說性改也是挺不錯得題材。

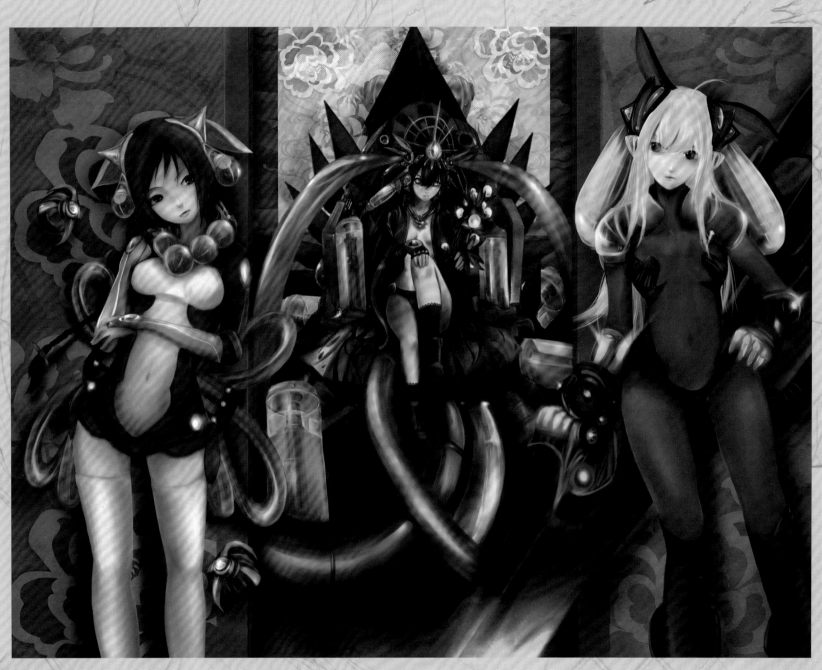

姬／你說沒有什麼事是永恆不變，這張是想畫公主大人的威覺，所以有多加了兩個護衛，看看有沒有更有氣勢些。

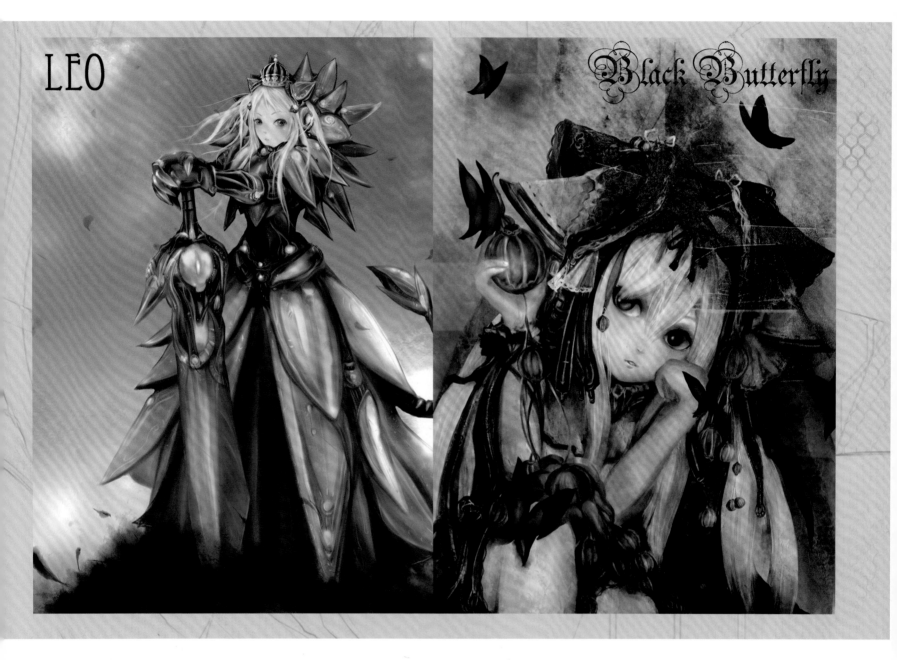

# LEO

# Black Butterfly

✏ LEO 獅子／星座系列－獅子座，我是個王我必需是個王 我有我要，守護的東西，我也是個不懂如何原諒的王，或許這很痛也要假裝堅強不讓人識破，我不允許任何人踐踏我的自尊－LEO 獅子

✏ Black Butterfly／當白紗隨風輕輕劃過雙手中，青澀蘋果它緩緩滑落，一瞬間，指間流露出熟悉溫柔，誤會是，嘴角上揚的陰謀，這張想做出歌德黑死系的風格，用了蠻多的紙紋以前超愛用的，久久沒用又是一種新的感覺。

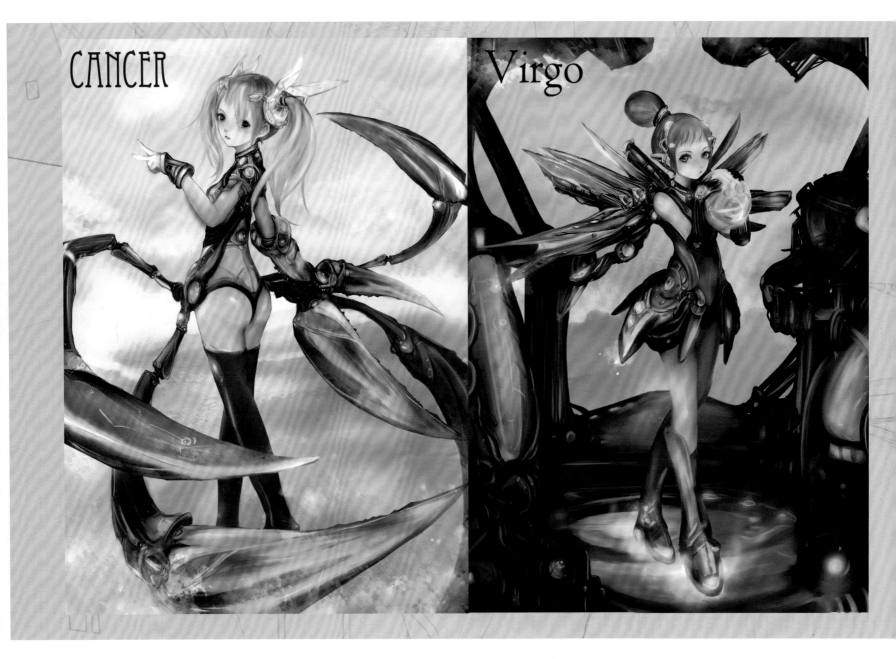

CANCER

Virgo

✎ Cancer 巨蟹／星座系列－巨蟹座，我的世界充滿著矛盾永遠無法平衡，即使表面上總是武裝著自己，但那武裝底下卻是顆柔軟敏感的心，我不是懦弱，只是明白自己是容易受傷的－Cancer 巨蟹

✎ Virgo 處女／星座系列－處女座，我總是希望別人能瞭解自己的想法，但總是事與願違，我需要一片屬於我能展翅的天空－Virgo 處女，準備起飛

洗衣服／衣服都洗完了，來睡一下吧，一張本來是上課時偷在課本上塗鴉的小圖，但後來越看越對味，回家就把它畫起來了，上課真是靈感湧現的好地方，可惜我現在不是學生了。

# Sawana
## 沙　　瓦　　娜

## 個人簡介

**畢業／就讀學校：**
嘉義大學

**曾團參與的社團：**
電腦研究社

**其他：**
一個意圖以繪畫出自己世界的普通人，
目前以 2D 遊戲美術為本業。

**個人網頁：**
http://sawanacat.blogspot.tw/

## 繪圖經歷

### 啟蒙的開始：

從小對畫畫就很有興趣，但因家裡沒有做設計相關工作的人，自己也笨笨呆呆的，所以念的還是普通高中及理工科系大學，大二時偶然連到繪圖網站，才發現原來畫圖其實是有方法和技巧可以讓畫面變得更好看，從此踏上不歸之路。

✏ 秋眠／眼睛逐漸慢慢閉上 ......，曾在腦袋中一閃而過，雖然第二天要期末考，越想越睡不著，起來就把線稿畫出來了，也是投創革本第一次被收入的一張。

✏ 半夜／夏天夜晚蟲鳴叫，檀香香味淡淡飄散，一張充滿各種喜悅到痛苦的圖，畫到快完成時，一個不明問題檔案損毀，當下還真是涼了半截，很高興我最後不服氣的把它畫完了。

## 繪圖經歷

### 學習的過程：

因為念與繪圖不相關的科系，礙於課業壓力沒有特別找老師上課，主要都是在繪圖論壇與網友交流學習，真正下定決心做繪圖相關行業的時候是碩一，開始在遊戲公司上班後，才有去外面上相關課程。

歡迎你回來／歸來的旅人
莫過於最開心的是有人等
他回來，用鉛筆畫有透視
的圖很麻煩，但還是很喜
歡給自己找麻煩。

## 繪圖經歷

### 未來的展望：

因為不是相關科系畢業的，所以繪圖方
面還有心態上多少有需要加強調整的地
方，未來會朝讓自己更像個繪圖工作者
來努力！除了常上繪圖網站以外其實接
觸這圈子並不是很多，希望未來能多接
案子或是出本，認識更多相關人士，開
拓自己的眼界。

賞櫻／邊聽笛聲邊賞櫻，最傷腦筋的部份大概就是櫻花吧，在櫻花上用了很多筆刷去嘗
試，不過成果還蠻喜歡的。

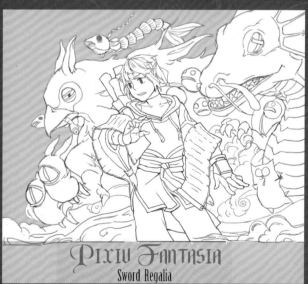

PIXIV FANTASIA
Sword Regalia

✎ 米洛的攻擊 II／一樣參加 pixiv 的 PFSR 上活動畫的圖，在畫怪物身上的時間比人物多（淚），不過自己還蠻喜歡那隻鼻涕龍的 XD。

✎ 米洛的攻擊／參加 pixiv 的 PFSR 上活動畫的圖，創角色的理念是：設計概念是如何讓很娘的髮型，用在男生身上，但看得出來是男的(?)，很喜歡卷軸的點子。

# Souki

# 葬希

## 個人簡介

### 個人網頁：

YAM：http://blog.yam.com/darkthubasa

YAM：http://blog.yam.com/lacrimosakimu

### 前陣子發生的趣事／事蹟：

最近終於自己穿成功浴衣了，當初買好久，可是因為不太會穿還有忙碌的關係，就一直放在衣櫃深處呢…。不過能穿上很開心，穿木屐走路也很新鮮。不過因為自己頭髮長到過腰，又是平劉海加上浴衣是黑色，整個感覺好像地獄少女啊 XD。DA 創作網站接了老外 MLP（彩虹小馬）同人音樂樂團的委託圖，還好老外不嫌棄自己的風格，委託者也很滿意的樣子 >W<" 而且 watchers 人數還破了 1000 人，真是讓我意想不到啊…。太高興還畫了賀圖呢 >////<

### 最近在忙／玩／看：

近期之內都在嘗試把些作品擬人或是美化，要是在網路上看到擬人化後的天O寶寶很可能就是我的那張…。（遮臉）。目前被我荼毒的作品從童年作到現在的 MLP 都有，每次看到別人討論我畫的擬人就很開心 耶嘿 ˇ。也開始嘗試去看去接觸比較火紅題材的動漫畫跟遊戲呢！希望能有新的靈感跟進步就好了！也謝謝支持我的人們！我會繼續加油的 >W<！

千人斬－櫻飛舞／算是慶祝 DA 創作站的 Watchers 破千的賀圖（臉紅遮臉），我其實是個很自卑的人，所以我來說我覺得一千人是個不太可能的數字啊（哭），這張主色用了平常不太會用的粉色系，還有第一次畫櫻花，不足之處也請各位多多包函呢。

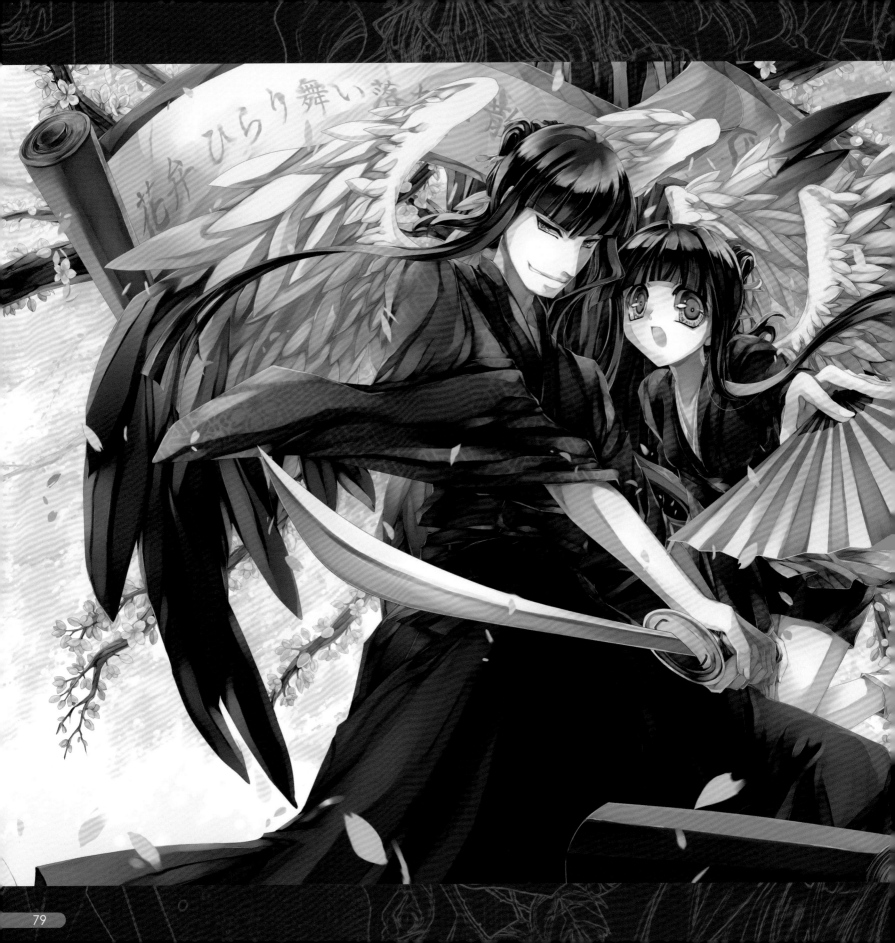

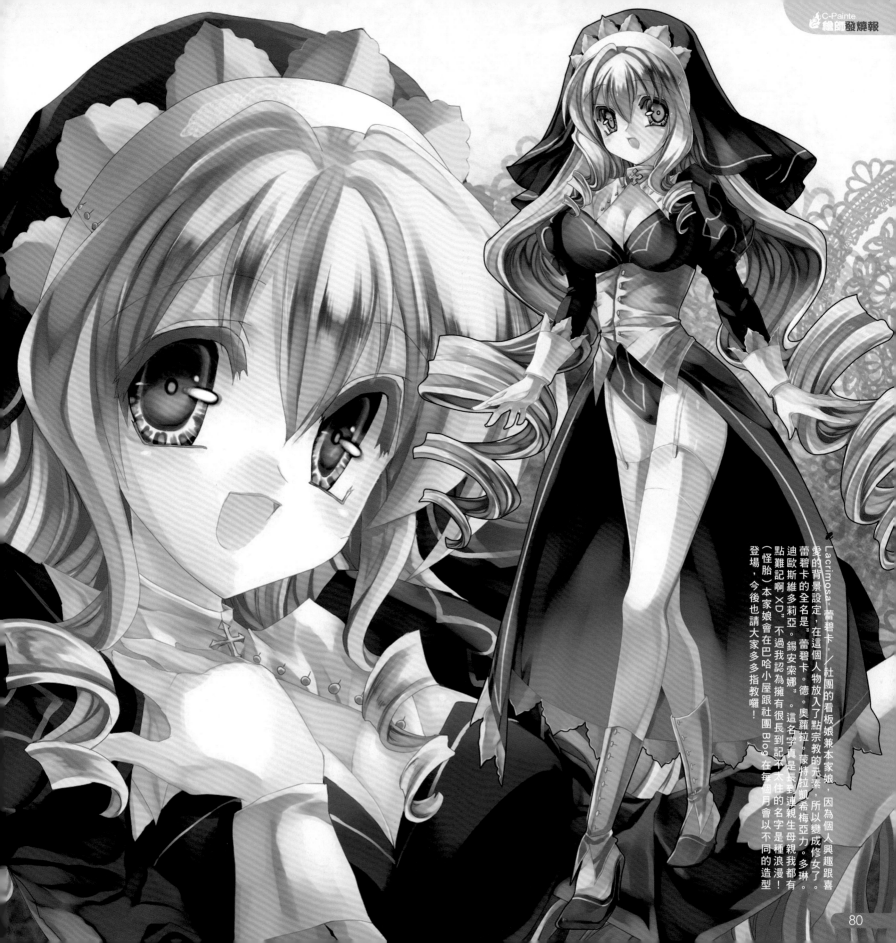

Lacrimosa.蕾碧卡。／社團的看板娘兼本家娘，因為個人興趣跟喜愛的背景設定，在這個人物放入了點宗教的元素，所以變成修女了。蕾碧卡的全名是："蕾碧卡．德．奧蘿拉．陵特拉凱希梅亞力．多琳。錫安索娜．迪歐斯維多莉亞"。這名字真是長到連親生母親我都有點難記啊 XD" 不過我認為擁有很長到記不太住的名字是種浪漫！（怪胎）本家娘會在巴哈小屋跟社團 Blog 在每個月會以不同的造型登場，今後也請大家多多指教囉！

彼女の世界／參加 Ib 祭所畫的圖，當初只是想把玩的時候所體驗到的元素全都放進去，沒想到花了不少時間，雖然覺得還有很多地方可以加強，不過很喜歡這張的配置跟氣氛，很喜歡畫玫瑰花，所以這張雖然過程辛苦，但是完成後卻很有成就感！大家都說我畫的 Garry 太 MAN 了 XD( 玩遊戲的過程超刺激！)

# 白靈子 BLZ

## 個人簡介

個人網頁：
http://www.pixiv.net/member.php?id=98064

其他：
http://www.plurk.com/h6x6h

黃金時代への航時機（左圖）／
ACG Band Live3 .5 的宣傳圖
這張我有在 youtube 放過程影片，不過錄影
與剪輯技術很智障先說抱歉 Orz 在 youtube
搜尋白靈子應該就可以找到了（同時應該也
會找到一些奇怪的影片（艸）
繪製的圖中遇到存檔當機，在修羅場時檔案
一度壞掉，不過因為死線逼近所以隔天馬上
恢復情緒繼續弄了囧 連自己都很意外
所以說雙魚座情緒化是不一定的啦哈哈 !!( 誤

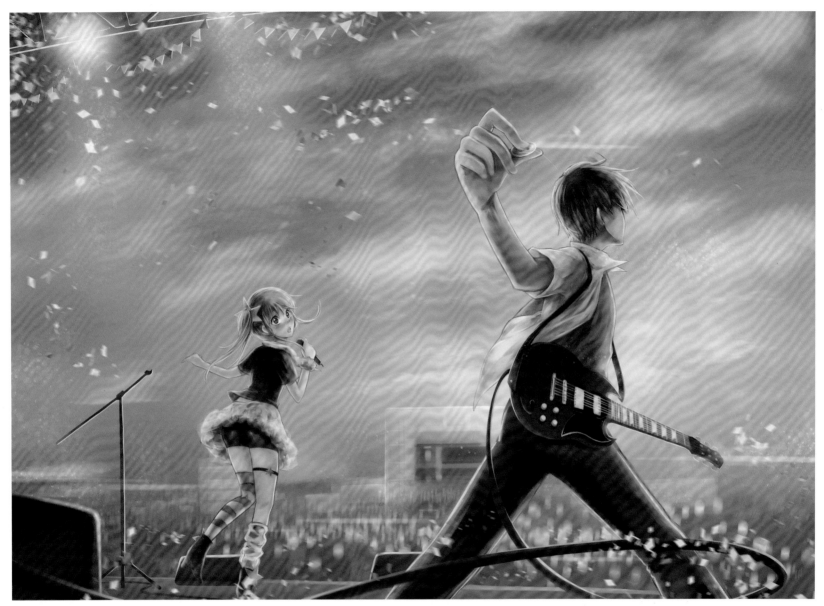

● 第二ボタンのメモリーズ（上圖）／ACG Band Live 學園 2（in 實踐大學）的宣傳圖，有時候畫圖會很智障的卡很久，這張大概就是這樣的狀況 成品勉勉強強還可以 ... 畫的是實踐大學面對圖書館的場地，但是最後因為當天下雨所以表演移至室內囧 所以心得大概就是以後畫活動宣傳圖就還是不要管實際場地的設置好了 XD 不過因為是辦在實踐，所以有畫出象徵物的這個堅持不覺得後悔。

# 白靈子

**近期狀況：**

前陣子發生的趣事／事蹟：嗚 PS3 壞掉了，太 13-2 買了都還沒玩，據說 2013 要出太 13-3 了，我要阻止自己看宣傳影片，那肯定爆雷！

最近在忙／玩／看：最近看了很多電影（一直都有看電影的習慣 XD），完全是鄉名的正義 的 FANS，陳柏霖演駭客好有感覺，意涵的表現也很有張力，看他們隨著電影的效應一起代言許多產品，在戲外也很有戲的感覺讓我補充了某一種幸福能量ヽ(●´∀`●)ﾉ~另外郭雪芙也好正呀 XD! 金勤有演出也很驚喜的感覺（完全跟同人沒關係的話題囧）

**近期規劃：**

即將參加的活動／比賽：嗚嗚我要出本（喊多久了）最近發覺 PIXIV 的活動都非常有趣（也太晚發現 XD），想多參加一點，希望順利 !!

最近想要畫／玩／看：想多畫些具設計感跟空間感的作品

# 途鴉過程

圖層效果的應用

## STEP 03

✏ 這邊我用圖層效果［覆蓋］畫微微的漸層，不過好像畫跟不畫都不影響之後啦 XD"
但是畫色塊的作品時，能用這個方法增加完稿感的視覺效果。

## STEP 02

✏ 底色配置，人物個部位我沒有特別分圖層但我會做最低限度的分層（人與背景）
主要是這樣到時上色就不會塗出人物而要修修改改的了。

## STEP 01

✏ 線稿。

## STEP 06

✏ 畫衣服細節，這是魔物獵人網路版 朋友穿的裝備，是畫給朋友的。
細節的要點就是，用點、線的概念去畫它，只要畫好深色底然後點出亮面，看的懂大概的結構就可以了。

## STEP 05

✏ 這邊我用［覆蓋］來調整與畫亮面。
覆蓋可以同時改變顏色、提升飽和度，依照選的顏色而畫亮或畫暗，很方便 XD
大家都很愛用呢，抱著應該還有人不知道的想法 所以覺得應該要分享一下（希望不要覺得太老梗啊囧。

## STEP 04

✏ 用［色彩增值］畫陰影，那時我是直接用黑色之類的顏色下去畫的（推薦硬邊的筆刷）很偷懶的方法（笑）
不過這樣有個小問題就是，如果完稿經驗還不足，可能會不小心把作品色調畫得很髒，因為這樣等於在畫水彩時，直接拿黑色畫陰影（大忌 XD）電腦繪圖沒有規則跟一定的順序（畢竟隨時都可以調整），所以只要記得避免髒掉就好。

## STEP 02

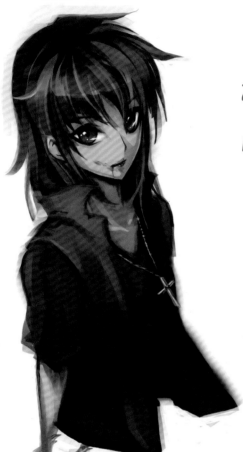

圖層效果

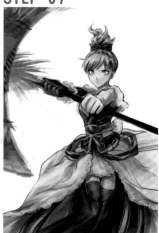

✎ 套索選取邊緣後,用濾鏡的動態模糊,修改神韻讓他可愛一點,大概就是戴假睫毛前後的差別吧。

✎ 改了動作,與加強細部。

## STEP 09

## STEP 01

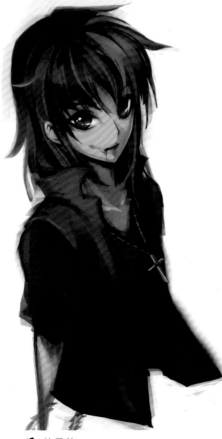

## STEP 02-2

| 覆蓋 ▼ | 不透明度:100% ▶ |
|---|---|
| 鎖定:☒ ✎ ✛ 🔒 | 填滿:100% ▶ |

👁 圖層 11
👁 圖層 9
👁 圖層 8 拷貝

✎ 用圖層效果做調整,大概就是這樣,善用得當的話上色幾乎都用它這樣畫也可以。

✎ 效果前。

✎ 效果後。

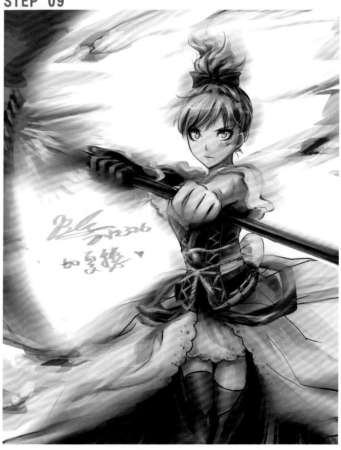

✎ 邊畫邊用圖層效果調整顏色,之後加點血跡飛濺,這樣就大概的完成了,如果想在畫細也是可以的!

HAPPY BIRTHDAY TO GUMI★

佳佳貓屋

🐾 Happy Birthday to GUMI! ／ 6/26 GUMI
生日賀圖，Vocaworld 除鏡音雙子外第二喜
歡的角色就是 GUMI 了！

## 個人簡介 🐾🐾

**個人網頁：**
YAM：http://blog.yam.com/nightcat
PLURK：http://www.plurk.com/meow_nightcat

**近期狀況：**
開始工作之後 ... 屬於自己的創作時間變得好
少;-;不過還是努力挑戰極限畫自己想畫的！

**近期規劃：**
近期想留些時間開始創作原創角色以及他們
的故事 XD

✎ 薔薇と三人／參加了 PIXIV 的 Ib 祭，非常喜歡 Ib、Garry 和 Mary 這三個角色！真希望能看到三人在一起的結局呀～

🖊 Welcome to Vocaworld ／ 5 月 Vocaworld-01 活動合本彩稿，主題是第一次相遇的 vocaloids，所以就很私心的畫了許多喜歡的角色。

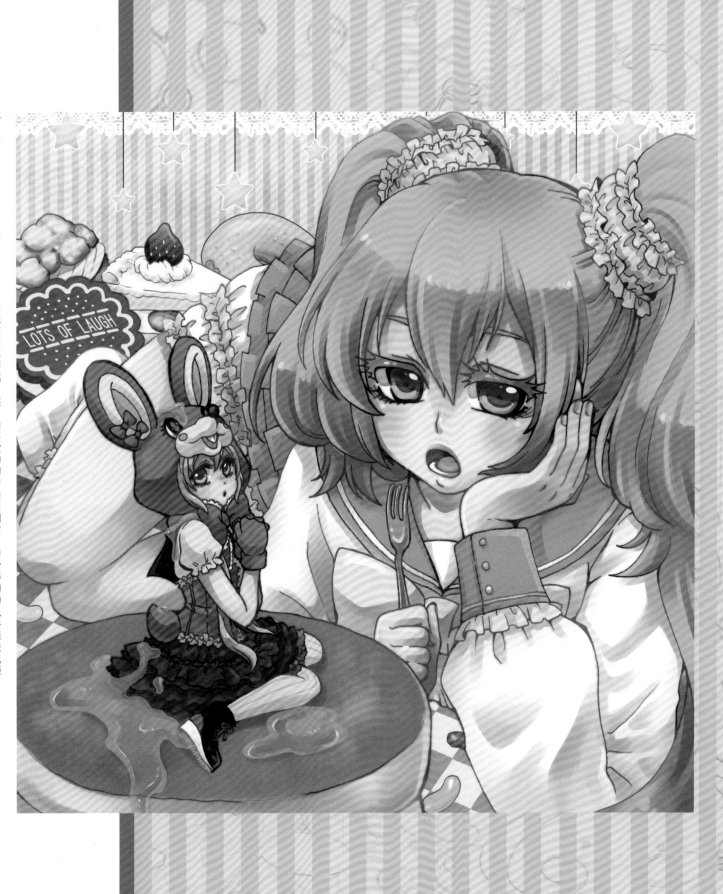

LOL -lots of laugh／nico nico 交流會合本彩稿，選了最喜歡的初音曲來創作！對於夢幻的風格無法抗拒。

## 個人簡介

**個人網頁：**
奶昔工房 http://blog.yam.com/redcomic0220

**其他：**
PIXIV ID：569672
巴哈姆特：redblue0220

**近期規劃：**
即將參加的活動／比賽：開拓動漫祭原創大賞
最近想要畫／玩／看：好想玩 D3 啊 OTZ
其他：畫太多蘿莉，打算加強練習男性角色，另外骨架、背景跟漫畫分鏡也必須
持續加強，還請多指教了。

霜淇淋 NaiShi 奶昔

🖋 Cure Peace!（左圖）／
　創作的主因：PF16 掛軸
　創作時的瓶頸：畫完之後發現眼睛好像怪怪的
　最滿意的地方：小褲褲!!

🖋 美少女邪神（右圖）／
　創作主因：FF20 掛軸用
　創作時的瓶頸：好像沒有 XD
　最滿意的地方：萌!!

愛哭鬼彌生／
創作的主因：嘗試很少畫的景色
創作時的瓶頸：跟開始想的情景有些差異
最滿意的地方：大家說表情很可愛 XD

凜凜蝶／
創作的主因：練習圖，也是喜歡的角色
創作時的瓶頸：好像把她畫的太幼了囧
最滿意的地方：配色感覺還不錯。

# Cos 同萌繪社— Cos X Event！

大家好~我們是夜貓和喵依！可通稱為大小喵:D 這一期的
COS 同萌繪社要與大家介紹台灣幾個有眾多 Cosplay 參與的同
人活動，以及參與活動時所須注意的基本禮儀喔！

## 🐾 台灣常見的 Cosplay 場次活動介紹

近年來，台灣的同人活動舉辦頻繁，特別是單一作品為主題的 Only 場有急劇增加的趨勢，這些同人活動都是 Coser 可以去進行 Cosplay 以及認識同好的好地方，透過網路的宣傳大家都可以知道活動的詳細資訊，由於同人活動太多無法一一詳細介紹，在此就只跟大家介紹一下幾個有例行舉辦活動的場次囉:)

首先，在大型綜合同人活動場次方面，大家最熟悉的就是「Fancy Frontier 開拓動漫祭」與「Comic World in Taiwan」。

「Fancy Frontier 開拓動漫祭」，從2002年開始舉辦，是每年的二月、七月在台大巨蛋舉辦 Fancy Frontier（FF）系列活動，而四月、十月則是較為小型的 Petit Fancy（PF）系列活動，其活動性質與 CWT 比較之下是較偏一般向與男性向，經常有邀請日本聲優、作家前來的活動，與台灣的漫迷們近距離接觸。

另一個受人注目的大型活動就是「Comic World in Taiwan 台灣同人誌販售會」，從 2003 年開始舉辦，是每年的二月、八月、十二月固定在台大巨蛋舉辦 Comic World in Taiwan（CWT）系列活動，另外還有高雄地區的 Comic World in Taiwan Kaohsiung（CWTK），以及台中地區的 Comic World in Taiwan-Taichung（CWTT）。2010 年開始於每年十一月在香港舉辦 CWTHK，與 FF 相比之下舞台活動比較少，活動性質比較偏向純粹的同人誌販售會活動，也比較偏女性向為主。

另外還有幾個著名的中小型綜合同人活動，例如「暢秋之GJ」，在 2008 年起開始舉辦的同人販售會活動，以中部地區為主，也會舉辦 Only 場和 Cos 攝影會；「成大同人系列活動」，由成大漫研社主辦的成果展繫同人誌販售會活動，算是南部的同人活動代表：「WS動漫展」，2005 開始由主辦人聯合高雄各高中大學漫研社舉辦的同人誌販售會活動，一年舉辦三場，是高雄與南部地區的主力活動之一…

等活動，大家可以看活動的取向與當天活動來決定 Cosplay 的主題，而這些活動也提供了 Cosplay 同好之間認識與交流的機會。

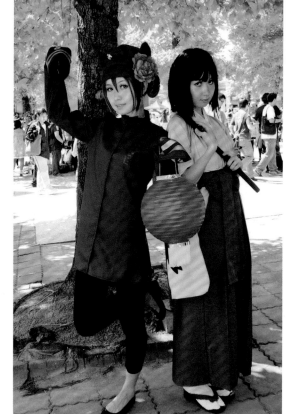

FF18 我們 COS 了 APH 性轉的中國與日本，從照片背景可以看到會場上有好多同好，FF 跟 CWT 真的是 COSPLAY 的一大盛事。

感謝攝影師【路卡】提供照片，同人活動的 COSPLAY 總是吸引大量攝影玩家來拍攝喜歡的作品。

## Cosplay 活動的參加規範

當決定要玩 COS 時，就要注意 Cosplay 的禮儀，這一點相當重要喔！因為當你穿著 COS 服時，在非圈內人眼中就代表了整個 COS 圈的形象。除了 Coser 之外，攝影者與觀賞的路人也有相對的禮儀需求，雖然這些規矩並不是硬性規定的，但為了讓 Cosplay 這項活動更受喜愛，都已成為 COS 圈的不成文規定，這邊將告訴大家一些所應注意的規範！

FF20 與朋友一起組恐怖美術館 -Ib 團參與活動，沒想到現場還遇到其它同作品的 COSPLAY ！於是就一起開心的合照 XD 透過參加同人活動可以認識到許多同好呢。

### COSPLAY 的禮貌

提升活動品質，就從 Coser 開始做起！首先是換裝問題，Cosplay 服裝應在場內更換，若是較顯眼的服裝，則不應直接穿裝到會場，或是穿裝離開會場，以免有損 Cosplay 對一般人的印象。一般活動會場會提供的更衣室給 Coser 換裝，所以請勿到一般廁所去換衣服，以免造成需要使用廁所的民眾困擾，另外大家在使用更衣室時應該要保持整潔，提供下一位使用者乾淨的更衣環境。

著裝完畢就可以到活動會場進行攝影囉！在會場上玩樂的同時也別忘了注意自己的行為舉止，要自律惡搞的行為，請勿在公共場合之中做出妨礙風化的舉止，因為 Cosplay 是公開的活動，要注意在公眾場合裡的一舉一動。另外也要注意不要在人多的地方奔跑、做大動作妨礙他人，也不要破壞場地環境（例如不踩草皮、攀爬樹木與公共藝術品…等等），最後在離開時不要忘了將垃圾帶走維護環境整潔，讓大家擁有一個乾淨的公共空間，也保持 Coser 的好形象 :D

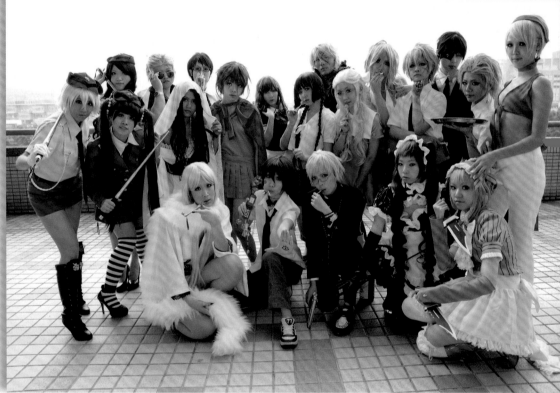

在 CWT27 活動參與攝影朋友召集的 ZONE-00 大團，在同人活動上能集合到一部作品裡的眾多角色，真的會成為活動的焦點 XD。

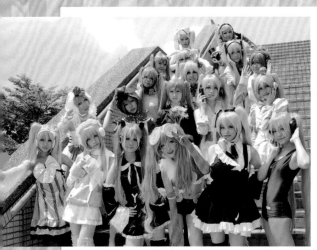

感謝攝影師【Ted】提供照片，在FF18活動朋友所召集的初音 DIVA 造型團，讓活動現場的初音同好興奮不已。

鋼彈現身在台大體育館？！感謝攝影師【某G】提供照片，在同人會場上總是會出現令人驚艷的 COSPLAY。

## 拍攝者 ＆ 路人的禮貌

參加同人活動可以觀賞到 Cosplay 也是活動有趣的地方，為了增進人與人彼此的尊重，尤其是對 Coser 的尊重，有一些禮節是大家要去注意的。

如果您看到喜歡的 Cosplay 想要拍照的話，最基本的就是攤位區禁止拍照，在場內已經十分擁擠的情況下，會對來往逛灘的同好造成非常大的不便以及交通上的堵塞，所以一定要到會場外才能進行拍攝動作。在拍照前，請記得要經過 Coser 本人同意，偷拍是絕對禁止的！也請不要在跟 Coser 們不熟的狀況下尾隨、並且擅自拍下一些不妥的照片，拍攝後即使 Coser 無法回應，也應該要禮貌性的道謝。還有大部份的 Coser 用在其它地方，因此若要將照片用在其它地方，請務必詢問扮演者的意願，若對方不答應時，就請勿將照片公開喔。

另外，不要隨便批評 Coser，Cosplay 是一種個人興趣性的活動，所以無論您認為 Cos 的好不好，評論 Coser 是非常沒有禮貌的喔，畢竟 Coser 在準備上也是花費了時間與精力，

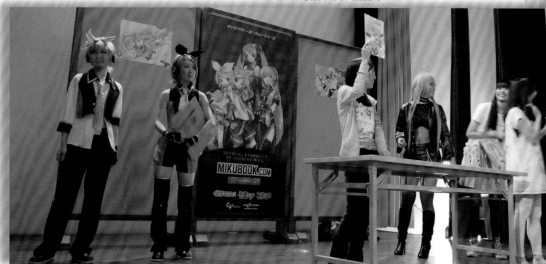

參加朋友主辦的 VOCALOID 主題 Only 場，當天 cos 鏡音雙子到台上支援抽獎活動 XD 活動現場聚集了許多 VOCALOID 的 COSPLAY，為活動增添熱鬧的氣氛。

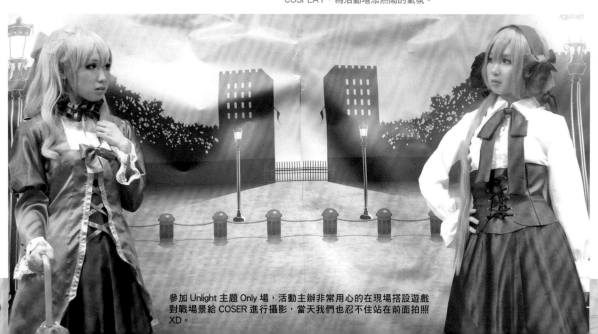

參加 Unlight 主題 Only 場，活動主辦非常用心的在現場搭設遊戲對戰場景給 COSER 進行攝影，當天我們也忍不住站在前面拍照 XD。

出的不好應該給予鼓勵指教而不是批評，這樣 Cosplay 活動才會讓大家更加喜愛與投入。

現在大家已經瞭解了哪些場次是 Coser 們經常出沒的活動、以及參與 Cosplay 的基本禮儀後，就可以著手準備和同好們一起參加遊玩囉！將來預計會陸續向各位介紹大小喵的 Cosplay 相關作品與情報，也希望能帶給大家一些幫助唷！

# 讀者投稿
## Reader Submissions

讀者投稿單元第二彈來囉！自Cmaz開放徵稿活動以來，投稿的稿件便持續在增加中，當中不乏許多實力堅強的作品，讓小編非常驚豔，而眾多具有潛力的讀者們對繪畫的用心與熱情更是振奮人心。

本期Cmaz收錄了多位讀者所發表的精彩作品要呈現給各位，如果你對繪畫創作有滿滿的熱忱，不要猶豫快來投稿吧，一起加入Cmaz的大家庭！

HP 花／火焰姊妹／物語系列的角色，左邊穿浴衣的是妹妹右邊打電動的是姐姐，這張構圖比較著重於大腿和腳，上色方法也大膽嘗試換新，雖然自己講實在有點....，但這真的是我一大突破。

沙其／來～擊掌／想到自己好像都沒畫什麼動物，所以就畫了這張圖，我還非常私心的畫了我最愛的柴犬（心）。

Jason.L ／戀愛取締役／來自異界平行時空的魔法少女，對於不擅長愛情的宅宅們，提供諮詢顧問，運用女神賜與的魔力，來取締與導正不當的戀愛告白。

HP 花／初春與佐天／魔法禁書目錄系列的人物，短髮的是初春長髮的是佐天，一般處於被動的初春居然變成了行動派，這是泳裝促使人變得更大膽嗎 XD？

沙其／襲擊／女殭屍可以說是道士收服的殭屍，兩人的關係我只能說非常曖昧，這張光線照射下來，試著做出了一點粉塵感。

沙其／雲端上的遺跡／漂浮在雲端上的遺跡，究竟會有些什麼東西呢！？

沙其／死亡／「我 .... 就要死了嗎？」「我還不想死 ..... 不想死阿 .....」。

✏ 芒果／祈／最近開始追以前的動畫，發現原罪之冠中的祈是個很特別又很美的角色，於是就開始嘗試畫看看自己風格的祈，加上一點點光影的感覺，第一次畫鮮豔紅色的衣服，還有稍微露的角色，有點難畫⋯不過好在有畫完。

✏ 胡立人／野蠻人咆哮！／暗黑破壞神 3 中的野蠻人，因為很喜歡這件套裝所以就選用來做為主題。

✏ AoiLio／作品集／推甄用作品集封面。主角是自家女兒闇姬，以各種喜歡的元素組成畫面。還記得那時候因為太久沒睡覺整隻手都在抖⋯XD

✏ AoiLio／BGS+STR／BRS 本的內頁圖。這次之後也喜歡上了 STR，第一次的褐肌就給她了啊~~ 其實我很喜歡褐肌的。BGS 蒼白偏紅的皮膚也是第一次。

✏ AoiLio／學姐 x 夏洛特／第一次用濾鏡染色，繽紛的效果很滿意 //// 如果有起司，也許就能避免了？ XD

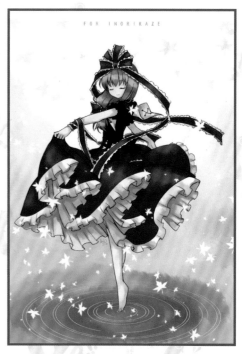

✎ MJ 開膛喵／夕陽／是去年畢旅時在九份黃金博物館看到的景色，因為很喜歡這樣構圖的感覺加上想要挑戰自我（背景部分），所以就畫了。

✎ AoiLio／重裝甲／不論是武器還是裝甲，構造的耗盡腦力⋯為什麼要跟藍光版綁在一起呢(?)鐵練是用 3D 修改後合上去的，大概是因為都黑黑的所以不會太違和。

✎ AoiLio／小雛／給東方同人遊戲 - 祈風的插花。因為是風神錄所以畫了裡面最喜歡的小雛，在湖面上旋轉著，帶走大家的厄運。用的是水彩筆刷，希望有渲染的感覺。

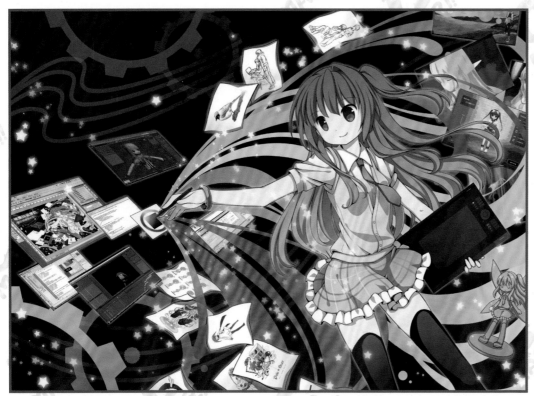

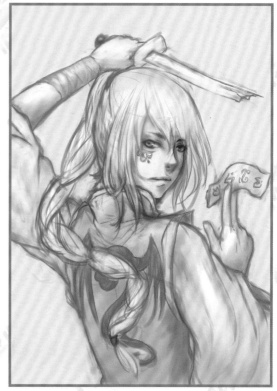

✎ AoiLio／繪圖板廣告／對不起，是騙人的（艸）這是參加全國社團評鑑，代表系上的海報，因為要放在展場所以花了很多心思去畫⋯壓力不小。這次嘗試了比較簡潔的陰影畫法，完成後很開心。3D 部分是請朋友支援，其他的都是課堂作業。

✎ Georgypoo／Black gouldian finch／我嘗試用一種新的方式上線和畫陰影，有點草稿的感覺，自己很喜歡 XD。

# CMAZ 臺灣繪師大搜查線

臺灣同人極限誌

**Vol.4 封面繪師**
Aoin 蒼印初　blog.roodo.com/aoin

**Vol.3 封面繪師**
Shawli　www.wretch.cc/blog/shawli2002tw

**Vol.2 封面繪師**
Loiza 落翼殺　www.wretch.cc/blog/jeff19840319

**Vol.1 封面繪師**
Krenz　blog.yam.com/Krenz

**Vol.8 封面繪師**
AMO 兔姬　angelproof.blogspot.com/

**Vol.7 封面繪師**
DM 張裕劫　home.gamer.com.tw/atriend

**Vol.6 封面繪師**
WRB 白米熊　diary.blog.yam.com/shortwrb216

**Vol.5 封面繪師**
SANA.C 薩那　blog.yam.com/milkpudding

**Vol.12　封面繪師**
B.c.N.y.　http://blog.yam.com/bcny

**Vol.11 封面繪師**
slamko42 戴天岳　slamko42.deviantart.com/

**Vol.10 封面繪師**
紅絲雀　liy093275411.blog.fc2.com/

**Vol.9 封面繪師**
梅　ceomai.blog.fc2.com/

櫻庭光
http://www.pixiv.net/member.php?id=1423422

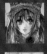
韓奇露
http://hankillu.pixnet.net/blog

雙貓屋
http://blog.yam.com/nightcat

A.Yuuki 悠綺
http://blog.yam.com/akikawayuuki

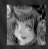
AcoRyo 艾可小涼
http://mimiyaco.pixnet.net/blog

Autumn cat 秋貓
http://aa2233a.pixnet.net/blog

Cait
http://diary.blog.yam.com/caitaron

B.c.N.y.
http://blog.yam.com/bcny

Bamuth
http://bamuthart.blogspot.com/

Dako
http://blog.yam.com/dako6995

darkmaya 小黑蜘蛛
http://blog.yam.com/darkmaya

Capura.L
http://capura.hypermart.net

Jios
巴哈姆特ID：toumayumi

Hihana 緋華
http://ookamihihana.blog.fc2.com

EvoLan
http://masquedaiou.blogspot.com/

KASAKA 重花
http://hauyne.why3s.tw/

Kasai 葛西
http://blog.yam.com/arth58862186

Junsui 純粹
巴哈姆特ID：louyun790728

KURUMI
http://blog.yam.com/kamiaya123

KituneN
http://kitunen-tpoc.blogspot.com/

KID
http://kidkid-kidkid.blogspot.com

Marymaru 瑪莉丸
http://tinyurl.com/888rfwz

Nath
http://www.plurk.com/Nath0905

Lasterk
http://blog.yam.com/lasterK

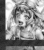
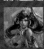

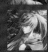

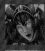
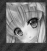
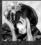
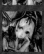

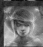

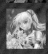
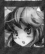

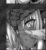

# 徵稿活動

Cmaz即日起開放無限制徵稿,只要您是身在臺灣,有志與Cmaz一起打造屬於本地ACG創作舞台的讀者,皆可藉由徵稿活動的管道進行投稿,Cmaz編輯部將會在刊物中編列讀者投稿單元,讓您的作品能跟其他的讀者們一起分享。

## 投稿須知:

1. 投稿之作品命名方式為:**作者名_作品名**,並附上一個txt文字檔說明創作理念,並留下姓名、電話、e-mail以及地址。

2. 您所投稿之作品不限風格、主題、原創、二創、唯不能有血腥、暴力、過度煽情等內容,Cmaz編輯部對於您的稿件保留刊登權。

3. 稿件規格為A4以內、300dpi、不限格式(Tiff、JPG、PNG為佳)。

4. 投稿之讀者需為作品本身之作者。

## 投稿方式:

1. 將作品及基本資料燒至光碟內,標上您的姓名及作品名稱,寄至:威智創意行銷有限公司 106台北郵局第57-115號信箱。

2. 透過FTP上傳,FTP位址:ftp://220.135.50.213:55
   帳號:cmaz 密碼:wizcmaz
   再將您的作品及基本資料複製至視窗之中即可。

3. E-mail:wizcmaz@gmail.com,主旨打上「Cmaz讀者投稿」

如有任何疑問請至Facebook 粉絲團 **http://www.facebook.com/wizcmaz** 留言

亦可寄e-mail: **wizcmaz@gmail.com**,我們會給予您所需要的協助,謝謝您的參與!

# C MAZ 讀者回函

臺灣同人極限誌

## 我是回函

❶ _____
❷ _____
❸ _____

本期您最喜愛的單元
（繪師or作品）依序為

您最想推薦讓Cmaz
報導的（繪師or活動）為

您對本期Cmaz的
感想或建議為

## 基本資料

姓名：　　　　　　　　　電話：

生日：　/　/　　　　　　地址：☐☐☐

性別：☐男 ☐女　　　　　E-mail：

如有任何疑問請至Facebook 粉絲團 *http://www.facebook.com/wizcmaz* f 留言
亦可寄e-mail: *wizcmaz@gmail.com* ，我們會給予您所需要的協助，謝謝您的參與！

郵票，記得要貼！

於邊緣黏貼或釘一下

寄發
（建議使用限時掛號）

郵票黏貼處

vol.12

威智創意行銷有限公司 收

106台北郵局第57-115號信箱

## 訂閱價格

| | | 一年4期 | 兩年8期 |
|---|---|---|---|
| 國內訂閱 | 掛號寄送 | NT. 900 | NT.1,700 |
| 國外訂閱（航空） | 大陸港澳 | NT.1,300 | NT.2,500 |
| | 亞洲澳紐 | NT.1,500 | NT.2,800 |
| | 歐美非洲 | NT.1,800 | NT.3,400 |

• 以上價格皆含郵資，以新台幣計價。

## 購買過刊單價（含運費）

| | 1~3本 | 4~6本 | 7本以上 |
|---|---|---|---|
| 掛號寄送 | NT. 200 | NT. 180 | NT. 160 |

• 目前本公司Cmaz創刊號已銷售完畢，恕無法提供創刊號過刊。
• 海外購買過刊請直接電洽發行部（02）7718-5178 分機888詢問。

## 訂閱方式

| | |
|---|---|
| 劃撥訂閱 | 利用本刊所附劃撥單，填寫基本資料後撕下，或至郵局領取新劃撥單填寫資料後繳款。 |
| ATM轉帳 | 銀行：玉山銀行（808）<br>帳號：0118-440-027695<br>轉帳後所得收據，與本刊所附之訂閱資料，一併傳真至（02）7718-5179 |
| 電匯訂閱 | 銀行：玉山銀行（8080118）<br>帳號：0118-440-027695<br>戶名：威智創意行銷有限公司<br>轉帳後所得收據，與本刊所附之訂閱資料，一併傳真至（02）7718-5179 |

# Cmaz!! 期刊訂閱單
臺灣同人極限誌

## 訂購人基本資料

| 姓　名 | | 性　別 | □男 □女 |
|---|---|---|---|
| 出生年月 | 年　　月　　日 | | |
| 聯絡電話 | | 手　機 | |
| 收件地址 | □□□ | | |

（請務必填寫郵遞區號）

學　歷：□國中以下　□高中職　□大學/大專　□研究所以上

職　業：□學　生　□資訊業　□金融業　□服務業　□傳播業　□製造業　□貿易業　□自營商　□自由業　□軍公教

## 訂購資訊

● 訂購商品

◎ Cmaz!! 臺灣同人極限誌
□ 一年4期
□ 兩年8期
□ 購買過刊：期數＿＿＿＿＿＿＿

● 郵寄方式

□ 國內掛號　□ 國外航空

● 總金額　　NT.＿＿＿＿＿＿＿＿

## 注意事項

• 本刊為三個月一期，發行月份為2、5、8、11月1日，訂閱用戶刊物為發行日寄出，若10日內未收到當期刊物，請聯繫本公司進行補書。

• 海外訂戶以無掛號方式郵寄，航空郵件需7~14天，由於郵寄成本過高，恕無法補書，請確認寄送地址無誤。

• 為保護個人資料安全，請務必將訂書單放入信封寄回。

威智創意行銷有限公司
郵政信箱：106台北郵局第57-115號信箱
電話：(02)7718-5178　傳真：(02)7718-5179

WIZ.DESIGN

書　　名：Cmaz!!臺灣同人極限誌 Vol.12
出版日期：2012年11月1日
出版刷數：初版一刷
印刷公司：彩橘文化事業有限公司
發 行 人：陳逸民
總 編 輯：唐昀萱
美術編輯：龔聖程、黃文信、黃鈺雯
廣告業務：游駿森

作　　者：Cmaz!! 臺灣同人極限誌編輯部
發行公司：威智創意行銷有限公司
出版單位：威智創意行銷有限公司
總 經 銷：紅螞蟻圖書

電　　話：(02)7718-5178
傳　　真：(02)7718-5179
郵政信箱：106台北郵局第57-115號信箱
劃撥帳號：50147488
E - M A I L ：wizcmaz@gmail.com
Facebook：www.facebook.com/wizcmaz

建議售價：新台幣250元

總經銷：紅螞蟻圖書　NT.250
9789868846913

98.04-4.3-04

帳號　5　0　1　4　7　4　8　8

郵　政　劃　撥　儲　金　存　款　單

請沿虛線剪下後郵寄，謝謝您！

請沿虛線剪下，謝謝您！

請沿虛線剪下，謝謝您！

威智創意行銷有限公司

郵政劃撥儲金存款收據

MAZ!!
臺灣同人極限誌 Vol.12

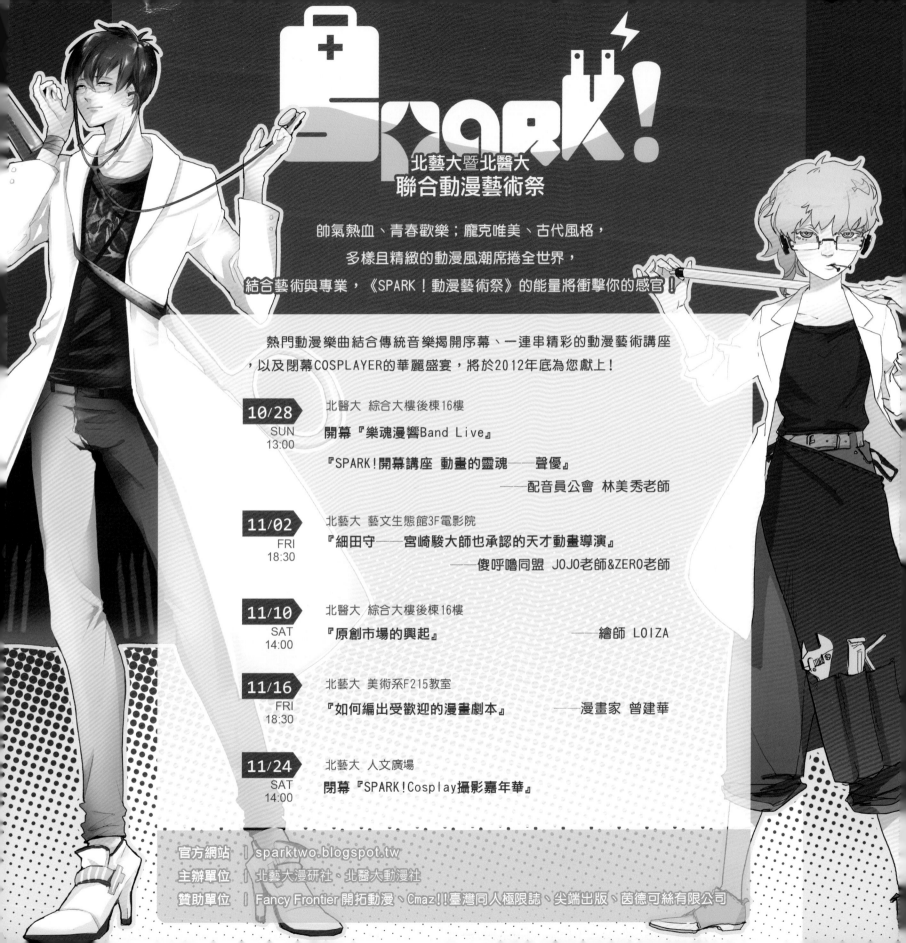

# SPARK!

北藝大暨北醫大
聯合動漫藝術祭

帥氣熱血、青春歡樂；龐克唯美、古代風格，

多樣且精緻的動漫風潮席捲全世界，

結合藝術與專業，《SPARK！動漫藝術祭》的能量將衝擊你的感官！

熱門動漫樂曲結合傳統音樂揭開序幕、一連串精彩的動漫藝術講座

，以及閉幕COSPLAYER的華麗盛宴，將於2012年底為您獻上！

**10/28**
SUN
13:00

北醫大　綜合大樓後棟16樓

開幕『樂魂漫響Band Live』

『SPARK！開幕講座 動畫的靈魂──聲優』

──配音員公會　林美秀老師

**11/02**
FRI
18:30

北藝大　藝文生態館3F電影院

『細田守──宮崎駿大師也承認的天才動畫導演』

──傻呼嚕同盟　JOJO老師&ZERO老師

**11/10**
SAT
14:00

北醫大　綜合大樓後棟16樓

『原創市場的興起』　　　　　　　　──繪師 LOIZA

**11/16**
FRI
18:30

北藝大　美術系F215教室

『如何編出受歡迎的漫畫劇本』　　　──漫畫家　曾建華

**11/24**
SAT
14:00

北藝大　人文廣場

閉幕『SPARK！Cosplay攝影嘉年華』

官方網站　│ sparktwo.blogspot.tw

主辦單位　│ 北藝大漫研社、北醫大動漫社

贊助單位　│ Fancy Frontier 開拓動漫、Cmaz!!臺灣同人極限誌、尖端出版、茵德可絲有限公司

# MÄZ!!
## 臺灣同人極限誌
### Vol.12

S.紫雷　FUFU　鴉參　葬希　Zihling　Sawana　張小波　白靈子　變種水母　雙貓屋　霜淇淋　BABAPu　Doreen　B.c.N.y.

WIZ
WIZ.DESIGN

9 789868 846913
總經銷：紅螞蟻圖書 NT.250